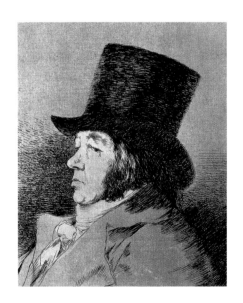

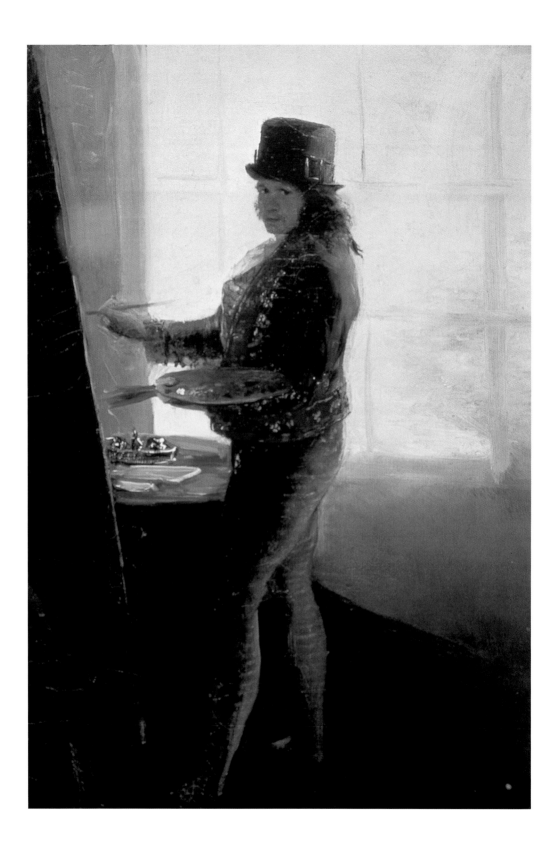

로제–마리 & 라이너 하겐 지음 | 이민희 옮김

프란시스코 고야

1746~1828

마로니에북스 TASCHEN

지은이 로제-마리 & 라이너 하겐

로제-마리 하겐은 스위스에서 태어나 로잔에서 역사, 로망스어와 문학을 공부했다. 파리와 플로렌스에서 연구를 한 후에 워싱턴의 아메리카 대학에서 강의를 했다. 라이너 하겐은 함부르크에서 태어나 뮌헨에서 문학과 연극학을 전공했다. 라디오와 텔레비전 방송 분야에서 일했으며, 현재 독일 공영방송의 편집장을 맡고 있다. 이들은 15개의 에피소드로 이루어진 『History In Pictures』를 제작했고, 타셴의 『What Great Paintings Say I & II』와 『Francisco de Goya』를 공저로 집필했다.

옮긴이 이민희

미국 뉴욕 스쿨 오브 비주얼 아트(School of Visual Arts)에서 그래픽 디자인을 전공했다. 뉴욕 가나 아트 갤러리에서 인턴으로 일했으며, 옮긴 책으로는 『죽기 전에 꼭 알아야 할 세상을 바꾼 발명품 1001』(공역)이 있다.

앞표지 그림 옷을 입은 마하(부분), 1800-1805년, 캔버스에 유화, 95×190cm, 마드리드, 프라도 미술관
뒤표지 그림 작업 중인 자화상(부분), 1790-1795년, 캔버스에 유화, 42×28cm, 마드리드, 산페르난도 왕립 아카데미 미술관
1쪽 그림 자화상(로스 카프리초스 표지), 1797-1798년, 에칭과 애쿼틴트, 21.9×15.2cm
2쪽 그림 작업 중인 자화상, 1790-1795년, 캔버스에 유화, 42×28cm, 마드리드, 산페르난도 왕립 아카데미 미술관

프란시스코 고야

지은이 로제-마리 & 라이너 하겐
옮긴이 이민희

초판 발행일 2010년 12월 10일

펴낸이 이상만
펴낸곳 마로니에북스
등 록 2003년 4월 14일 제2003-71호
주 소 (413-756) 경기도 파주시 교하읍 문발리
 파주출판도시 521-2
전 화 02-741-9191(대)
편집부 031-955-4919
팩 스 031-955-4921
홈페이지 www.maroniebooks.com

* 책값은 뒤표지에 있습니다.

ISBN 978-89-6053-189-5
 978-89-91449-99-2(set)

FRANCISCO GOYA by Rose-Marie & Rainer Hagen
© 2010 TASCHEN GmbH
Hohenzollernring 53, D-50672 Köln
www.taschen.com
Coordination: Christine Fellhauer, Cologne
Layout: Catinka Keul, Cologne
Cover design: Catinka Keul, Angelika Taschen, Cologne

차 례

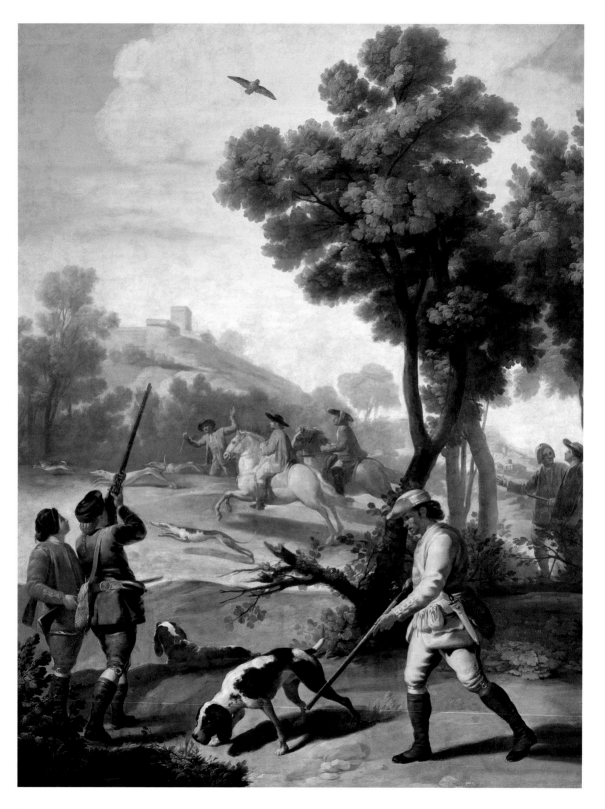

우울한 궁정을 위한 활기찬 광경 – 태피스트리 밑그림

프란시스코 고야는 1774년에 마드리드로 향했다. 산타바르바라의 왕립 태피스트리 제작소를 위한 디자인을 의뢰받았던 것이다. 그의 나이 28세였다. 고야는 지방 도시인 사라고사에서 지역 예술가들에게 그림을 배우며 자랐으며, 이 태피스트리 일도 특별한 예술적 재능을 인정받아서가 아니라 가족의 인맥을 통해 얻은 것이었다. 바로 전해에 결혼을 한 고야에게 마드리드에서 화가로 유명한 처남이 일을 제공해주었다.

이미 고야는 마드리드에서 기반을 잡고자 산페르난도 왕립 아카데미에 2회에 걸쳐 작품을 제출한 적이 있었지만 모두 무위로 돌아갔다. 그 후 그는 이탈리아로 가서 파르마 아카데미 경연에서 특별상을 받았다. 사라고사로 돌아온 후에 여러 교회에서 많은 프레스코 작품을 의뢰 받았지만, 그가 갈망했던 것은 마드리드로 돌아가는 것이었다. 마드리드는 스페인에서 가장 큰 도시로 15만 명이 살고 있으며, 행정부가 자리하고 있었다. 또한 왕실의 거주지이자 왕립 아카데미의 본고장이었다. 공공 미술관이나 갤러리가 없었기 때문에 왕립 아카데미는 다른 지역에 화가의 이름을 알리는 최선의 방법이었다. 고야는 훗날 아카데미의 교수가 되고 관장까지 되었지만, 막상 그가 필요로 했을 때 아카데미는 문을 열어주지 않았다.

태피스트리 디자인을 하는 것은 높이 평가받는 일도 아니었고 수입도 적은 편이었다. 그러나 젊은 화가들에게 큰 도시에서 성공적으로 일을 시작할 수 있는 좋은 기회를 제공했으며, 궁정에서 직접 주문 의뢰를 받을 수 있었다. 5년 후, 고야는 왕, 황태자 그리고 공주에게서 직접 자신의 디자인을 선보이면서 그들의 손에 입맞춤하게 되는데, 이는 최고의 자리에 오르기를 열망하는 사내에게 좋은 기회였다. 왕실 가족이 가을과 겨울 몇 달을 지냈던 도시 바깥의 산 로렌조 델 에스코리알 궁과 파르도 궁을 위한 태피스트리가 필요했다. 태피스트리는 추위와 습기를 막고, 거대하고 음울한 방에 생기를 주었다. 과거에는 네덜란드의 지방 도시에서 태피스트리를 가져왔지만, 이 지역은 이제 더 이상 스페인 제국에 속하지 않았기 때문에 마드리드에 왕립 태피스트리 제작소를 만들게 되었다.

먼저 예술가들의 디자인이 궁정의 승인을 받으면 태피스트리 형태의 캔버스 천에 밑그림으로 옮겨졌다. 전통적으로 그리스 신화나 로마의 역사를 주제로 했지만, 고야와 젊은 예술가들은 당시의 스페인 풍경을 그렸다. 고야의 첫 밑그림 세트는 장래에 카를로스 4세가 되는 오스트리아의 왕자를 위해 제작했다. 관심사가 오로지 사냥이었던 왕자를 위해 사냥 장면을 디자인했다. 이 후계자는 파르마의 마리아 루이사와

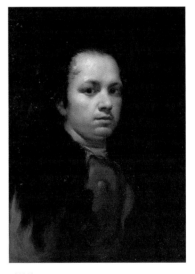

자화상
Self-portrait, 1771~1775년
캔버스에 유화, 58×44cm
개인 소장

화가로서의 경력을 시작하기에 앞서 야망에 찬 젊은 남자의 모습이다. 지방에서 올라와 초라한 상황에서 일감을 찾던 시기이다.

6쪽 그림
메추라기 사냥
The Quail Shoot, 1775년
캔버스에 유화, 290×226cm
마드리드, 프라도 미술관

마침내 왕궁의 태피스트리 디자인 의뢰를 받고, 고야는 수도 마드리드로 옮긴다. 태피스트리 밑그림의 첫 연작은 사냥 장면인데, 후에 카를로스 4세가 되는 왕자가 사냥을 좋아했기 때문이다.

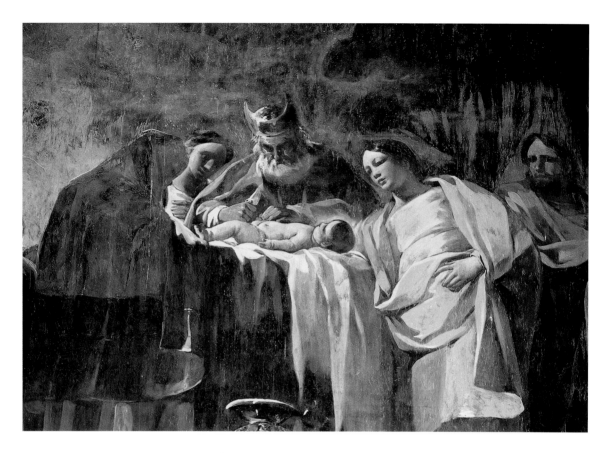

그리스도의 할례(부분)
The Circumcision of Christ (detail), 1774년
석회에 유화, 306×1025cm
사라고사, 카르투지오회 수도원

고야가 태어난 도시인 사라고사에서 교회는 예술을 하는 데 있어 가장 중요한 후원자 중 하나였다. 그는 카르투지오회 수도원을 위해 성모의 생애로 예배당을 장식하는 의뢰를 받는다. 푸른색의 옷을 입은 마리아는 아기 예수가 할례를 받도록 신부에게 아기를 내주었다.

9쪽 그림
어린 황소의 싸움
Fight with a Young Bull, 1780년경
캔버스에 유화, 259×136cm
마드리드, 프라도 미술관

고야는 본인을 태피스트리 밑그림에 넣었다. 젊은 시절 투우사들과 많은 시간을 보냈다고 전해진다.

결혼했다. 개성 강한 이탈리아 공주였던 루이사는 엄격한 스페인 왕가에서 자유롭지 못했기 때문에 태피스트리를 통해 당시 사람들이 즐기던 대중적인 오락거리를 보고 싶어 했다. 일상생활의 쾌활한 장면으로 주위를 둘러싸고 싶었던 마리아 루이사의 바람은 마드리드 극장의 공연 유행을 따른 것이기도 했다. 고전극의 막간에 상연되던, 하층 계급의 일상생활을 희극적으로 다룬 장면들은 사람들을 즐겁게 했다.

종교적 주제를 다룬 사라고사에서의 작업과 황태자를 위해 만들었던 사냥 장면과 달리, '대중적인 오락거리'를 주제로 한 밑그림들을 통해 고야는 사람들이 어떻게 행동하고 어떻게 서로를 대하는지 알 수 있었다. 이 시기에는 이런 주제를 유머러스하고 명랑하게 표현하지만, 후에는 완전히 다른 양상을 띠게 된다. 초기 고야의 유일한 자화상은 회의적이거나 우울하지 않다. 자화상이라고 부르지는 않았지만, 돌출한 광대뼈와 넓고 납작한 얼굴은 고야임에 틀림없다(9쪽). 그는 황소 옆에 젊은이들 몇몇과 함께 서 있다. 필경 노비야다(피 흘리지 않고 어린 소와 겨루는 놀이) 중이다. 자신이 퍼트린 소문일지도 모르지만 평소 투우처럼 위험 요소가 있는 취미에 관심을 두었다고 한다. 어울리지 않지만 말년까지도 투우에 매료되었다. 고야는 편지에 "황소들의 프란시스코(Francisco de los Toros)"라고 서명하기도 했다.

고야는 황소뿐만 아니라 '마호(majos)'와 '마하(majas)'라고 불린 마드리드 서민 남녀들의 특별한 복장과 행동에 관심을 두었다. 이들은 18세기에 등장했는데, 고야는 〈안달루시아의 산책〉(11쪽)에서 이들의 근원인 스페인 남부의 집시 집단을 보여준다. 일반적으로 남자들이 입은 옷은 투우사의 붉은 망토와 얼굴을 덮는 모자가 특징

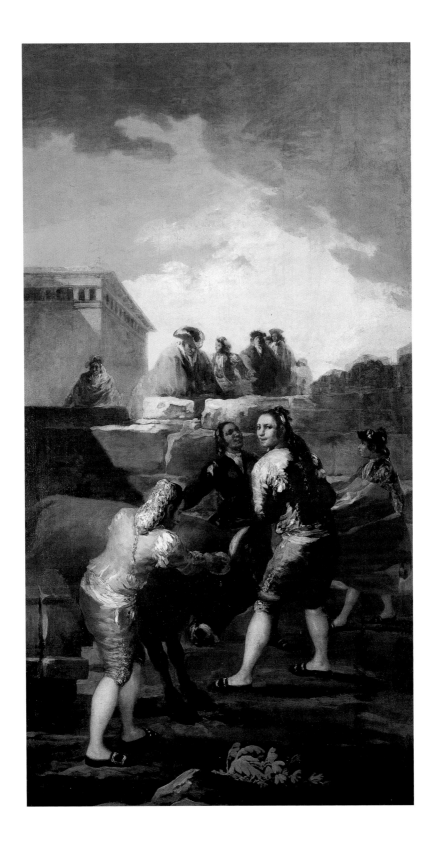

이었으나, 1776년 마드리드에서는 얼굴을 숨기고 다닐 수 있다는 이유로 망토와 모자 착용을 금지했다. 이 금지령은 다른 정부 조례들과 함께 폭동을 불러왔고, 폐지되어야 했다.

전형적인 마호들은 거만하고 감정적이며 성질이 급했다. 튀는 의상을 즐기고, 피할 수 있는 한 일하지 않았다. 어떤 일도 하려 들지 않는 이런 태도는 18세기 스페인 남자들 사이에 널리 퍼져 있었는데, 이는 콜럼부스가 아메리카 대륙을 발견했던 때로 거슬러 올라간다. 새로운 식민지에서는 왕에게 금을 보냈고, 왕은 이를 자기가 총애하는 사람들과 수많은 공무원 및 장교들에게 나누어주었다. '황금기'는 오래전에 끝났지만 여전히 게으른 풍조가 남아 있었으며, 왕이 하사하는 금의 직접적인 수혜를 받지 못하는 계층에서조차 그러했다.

마호의 상대인 마하는 자신의 도발적인 매력에서 기쁨을 찾는 격정적인 여인을 뜻했다. 뻔뻔하면서도 재치 있게 답해야 했으며, 오렌지와 밤을 팔거나 귀족 가정의 하녀로 생활하며 돈을 벌었다. 대개는 자기의 마호를 먹이고 입혀야 했으므로 일을 열심히 했다. 마호와 마하는 그물망의 모자를 썼다. 여자들은 몸매가 드러나고 목선, 발목과 발을 드러내는 밝은 색의 의복을 입었다. 고야가 활동했을 당시, 사회 상층 계급에서도 이들의 패션을 모방해서 일종의 국민 의복이 되었으며, 이는 복장에 대한 방침을

11쪽 그림
안달루시아의 산책
A Walk in Andalusia, 1777년
캔버스에 유화, 275×190cm
마드리드, 프라도 미술관

'마하'와 '마호'의 대중적인 의상은 스페인 남부의 집시들에서 기원이 되었다. 첫 노동절 축제에 마드리드 사람들에 의해 채택되어, 18세기에는 일종의 국민 의복이자, 프랑스의 영향력에 대한 저항의 형태가 되었다.

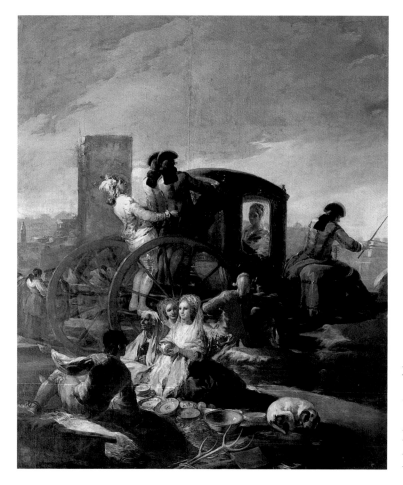

그릇 장수
The Crockery Vendor, 1779년경
캔버스에 유화, 259×220cm
마드리드, 프라도 미술관

고급 마차는 시장으로 가로질러 가고 있다. 남성들은 마차 안에 앉아 있는 여성만 바라본다. 늙고 추한 여성의 감독 아래, 두 젊은 여성은 진열된 그릇을 구경하며 매력을 뽐낸다.

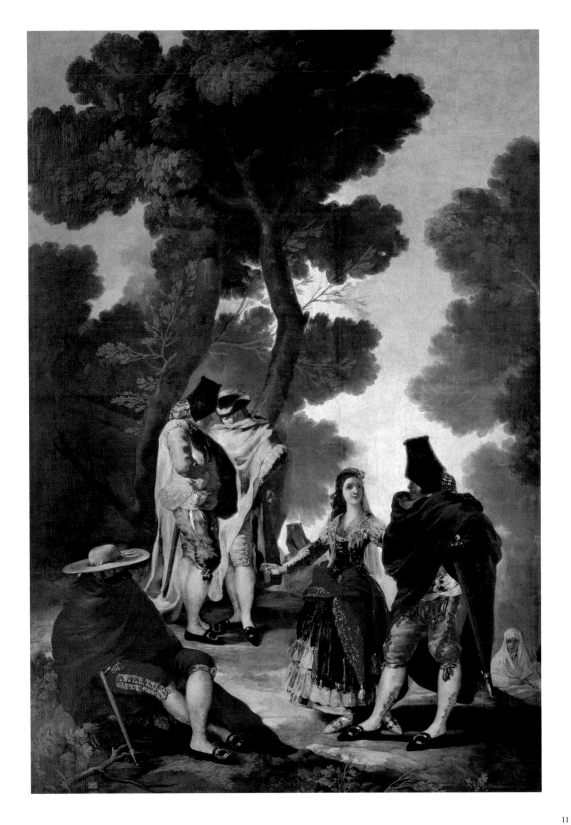

지시하던 파리와는 대조적이었다. 이들은 프랑스의 지배에 대항하여 우아하고 장난기 많은 방식의 시위로 응했다. 1700년 이래로 스페인은 프랑스 부르봉 왕가 후손의 통치를 받아왔으며, 스페인 왕들은 경제와 행정 업무에 있어 프랑스 선조들에 맞추었다. 이러한 잘못된 계몽주의적인 관념은 보수적인 스페인 국민들의 불만을 샀다.

고야의 밑그림 중 일부는 프랑스와 스페인의 패션을 나란히 묘사한다. 예를 들어 〈양산〉에서 프랑스 스타일의 복장을 한 부유한 젊은 여성이 앉아 있다(12쪽). 짐작컨대 그녀는 산책을 나왔다가 휴식을 취하는 중으로 보이며 강아지 한 마리도 그녀의 무릎에서 쉬고 있다. 양산으로 여인의 얼굴로 들어오는 햇빛을 가려주는 젊은 남자는 망사모자와 화려한 비단 벨트의 마호 스타일을 하고 있다. 하인 혹은 '코르테호' 즉, 결혼한 여인을 에스코트하는 같은 계층의 동행인으로 추측된다. 여인은 나이가 어린데, 당시 여성들은 15, 16세 무렵에 가장 아름답다고 여겨졌기 때문에 이 나이에 결혼을 했다. 그녀는 어떻게 사람들의 시선을 끌 수 있는지 잘 알고 있고, 마하의 복장을 입고 있진 않지만 자신감으로 가득 차 있다. 차분하게 사랑스러운 눈망울로 주변을 살피고 있다. 고야는 마하 의상을 입은 알바 공작부인과 마리아 루이사의 초상을 그렸으며, 손에 손을 잡고 장님놀이를 하는 사람들의 모자와 가발, 그물모자 등을 통해 하나의 태피스트리 안에서 두 가지 패션을 함께 보여주기도 했다(13쪽).

또 다른 '대중적인 여가 활동'을 그린 것으로 〈산이시드로 평원〉이 있다(14~15쪽). 이 디자인은 1788년에 그려졌는데 고야가 산타바르바라 왕립 태피스트리 제작소에서 처음으로 일을 시작하고 14년이 지난 후의 일이다. 마드리드의 수호성인인 산이시드

양산
The Parasol, 1776~1778년
캔버스에 유화, 104×152cm
마드리드, 프라도 미술관

카를로스의 부인인 마리아 루이사는 식당에 놓일 활기찬 장면의 태피스트리를 원했다. 이에 고야는 초록색 양산 아래의 우아한 젊은 여성과 애완용 강아지 그림으로 화답했다.

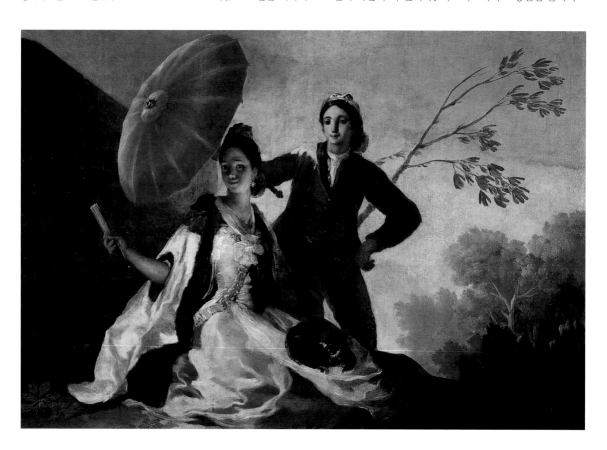

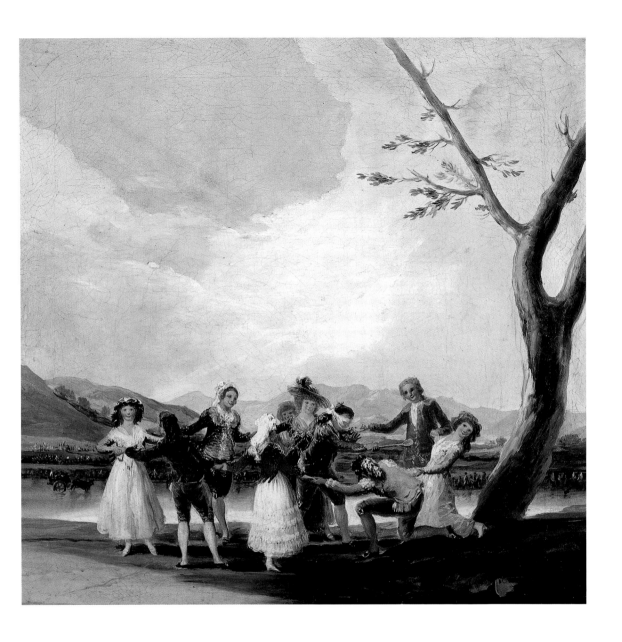

까막잡기
Blindman's Buff, 1788~1789년
캔버스에 유화, 269×350cm
마드리드, 프라도 미술관

품위 있는 오락거리로, 만사나레스 강가에 여러 남녀가 모
였다. 몇몇은 파리의 최신 유행을 따랐고, 스페인의 마호
와 마하가 입던 대담한 차림을 한 이들도 있다.

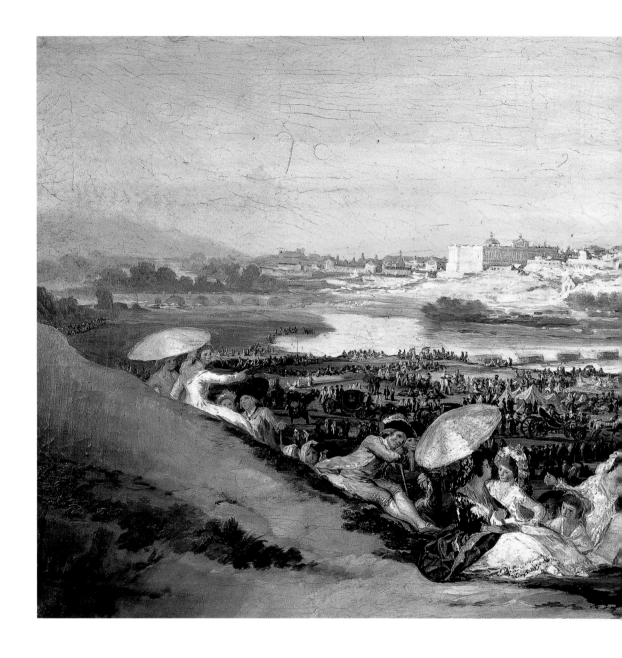

산이시드로 평원
The Meadow of St Isidore, 1788년
캔버스에 유화 스케치, 44×94cm
마드리드, 프라도 미술관

고야는 마드리드의 수호성자인 산이시드로 축제로
관람자를 초대한다. 도시의 전경을 배경으로 한 이
장면은 왕세자의 어린 두 딸의 침실용으로 디자인
되었다. 거의 인상주의적인 이 스케치 이후로 진행
되지 않았으며, 태피스트리도 제작되지 않았다.

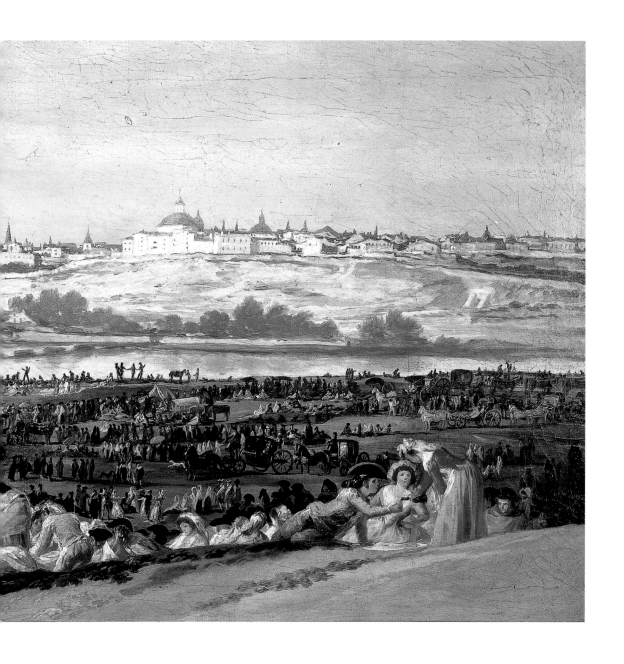

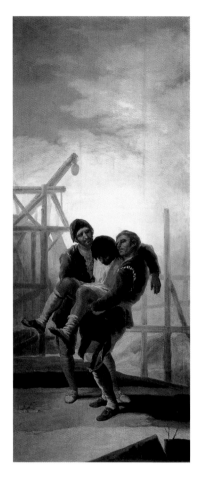

부상당한 석공
The Injured Mason, 1786~1787년
캔버스에 유화, 268×110cm
마드리드, 프라도 미술관

고야는 스페인 궁궐에 오락과 소풍 대신 하급 계층의 삶에 대한 보다 현실적인 통찰력을 준다. 공사장의 비계에서 떨어진 노동자를 두 동료가 옮겨준다. 그들의 옷은 허름하고 낡았다.

로의 축제는 매년 5월 15일에 열렸다. 미사 후의 아침, 마드리드 사람들은 성직자와 금관악기 악단을 따라 전진하면서 강을 건너 성인의 은거지로 향했다. 그곳에서 대미사를 드리고 신성한 샘물을 마시고, 성인에게 기도의 응답을 청했다. 그곳에서는 만사나레스 제방을 따라 있는 들판에서 음식을 먹고, 춤을 추며 게임을 즐겼다. 고야는 마드리드의 전경에 즐거운 소풍 장면을 넣었는데, 두 개의 새로운 건물이 특히 두드러진다. 왼편에는 불에 탄 알카사르가 있던 자리에 육중한 궁전이 보이고, 오른쪽으로는 고야가 제단화를 그렸던 돔형 지붕의 산프라시스코엘그란데 성당이 보인다. 고야는 인기가 높아져서 자기 소유의 마차까지 있었다. 마차를 소유한 전문가로서 그림 아래쪽으로 만사나레스 제방을 따라 여러 줄로 세워놓은 수많은 마차들을 그렸다. 마차를 소유한 사람은 더 이상 걸어 다닐 필요가 없는 계층을 의미한다. 산이시드로 축제를 그리기 2년 전인 1786년 처음으로 마차를 갖게 된다. 친구에게 쓴 편지에 마차를 시승할 때 마드리드의 거리를 따라 "마차 소유주와 나는 당당하게 마차를 몰았지만" 도시 밖으로 나가서는 전속력으로 내달렸다고 썼다. '나폴리식 회전' 방법을 알려주겠다는 소유주의 제안에 고야는 고삐를 내어주고는 바로 '공중제비 돌기'를 배운다. 이 편지는 예술가의 개인적 삶을 다룬 보기 드문 자료 중 하나로, 고야의 강한 자부심과 들뜬 마음, 장난스러운 면이 담겨 있다. 또한 오래 가지 않았던 그의 특정한 시기를 보여준다. 부러움을 살 만큼 생활이 정리되고 초상화 주문 의뢰를 많이 받았음을 덧붙인다. 그는 왕의 화가라는 칭호를 얻고, 왕립 아카데미의 일원이 된다.

〈산이시드로 평원〉에서 고야는 계층과 유행을 섞어놓았지만, 두 어린 공주의 침실에 둘 태피스트리였기 때문에 부적절하게 요란한 성적인 암시는 피했다. 하지만 이 작품은 태피스트리로 제작되지 않았으며, 거의 인상주의적인 방식으로 그려진 44×49cm 크기의 유화 스케치만 남아있다. 이 디자인이 직조되지 못한 이유 중 하나는 자잘한 디테일이 많았기 때문이었을 것이다. 직물을 짜는 장인들은 고야가 더 이상 태피스트리 방식의 기술적인 제약을 충분히 고려하지 않는다고 불평하기에 이른다. 고야는 그 자체로는 가치가 없고 다른 작품의 수단에 그치는 그림을 제작하는 데는 흥미를 잃어버린 듯하다.

또한 고야는 즐거운 주제에만 한정되고 싶지도 않았다. 1786년 사계절의 밑그림을 그리고, 시골 사람들이 보내는 겨울의 혹독한 삶과 계절의 순환을 깔끔한 디자인으로 완성한다(17쪽). 같은 해에 두 동료에 의해 실려가는 술 취한 노동자를 그린다(16쪽). 스페인에서는 취태를 부리는 일이 굉장히 수치스러운 행동이고, 왕실에선 있을 수 없는 일이었다. 이 사실을 몰랐던 고야는 후에 부상을 입은 것으로 수정해야 했다. 고통이나 아픔은 대개 왕가에서 선호하던 주제에 속하지 않았지만 왕은 부상을 입은 노동자들의 가족들이 원조를 받을 수 있도록 법령을 발표했다. 이 일은 복지가로서의 왕의 이미지를 뒷받침해준 것으로 볼 수 있다.

마지막 62개 밑그림들 중 〈결혼식〉(19쪽)과 〈꼭두각시〉(18쪽)가 있다. '대중적인 여가 활동'에 대한 열망을 반영했지만 초기의 활기찬 분위기는 찾아 볼 수 없다. 〈결혼식〉은 오로지 돈을 필요로 한 결혼에 대한 비판을 담고 있다. 자부심으로 가득 찬 아름다운 신부 뒤로 유인원 같은 이목구비를 가진 구부정한 체구의 신랑이 뒤따라간다. 그는 값비싼 옷차림을 했지만, 신부와는 어울리지 않는다. 스페인과 유럽 외에 다른 곳에서도, 이처럼 어울리지 않는 결혼은 각종 희극과 캐리커처의 인기 있는 주제였다. 네 명의 젊은 여인들이 남자 인형을 하늘로 던지는 게임을 즐기는 〈꼭두각시〉는 풍자적인 요소를 갖추고 있다. 여성도 남성과 동등하게 원하는 일을 할 수 있다는 것을 보여주는 축제 풍습이다. 두 개의 디자인에서는 인형의 머리가 하늘로 날아오르면서 그

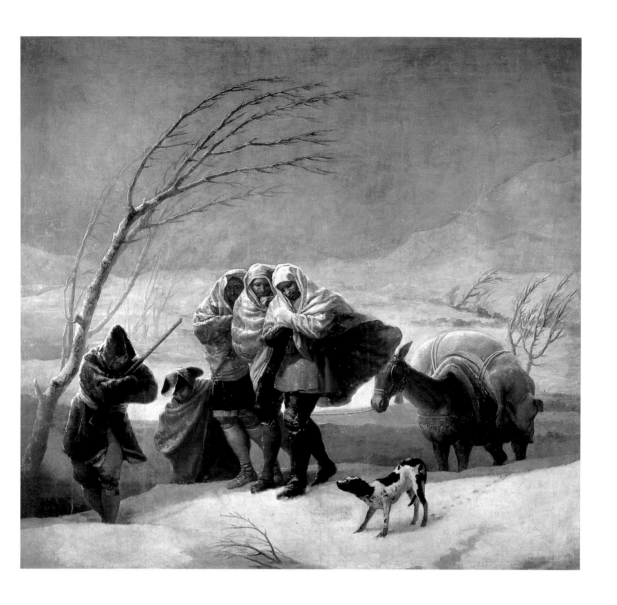

겨울/눈보라
Winter/The Snowstorm, 1786~1787년
캔버스에 유화, 275×293cm
마드리드, 프라도 미술관

성공한 화가 고야는 1780년대 중반부터
더 이상 즐거움을 추구하는 주제에 국한되지
않았다. 스페인의 소작농에게 겨울이 얼마나
잔혹한지를 보여준다.

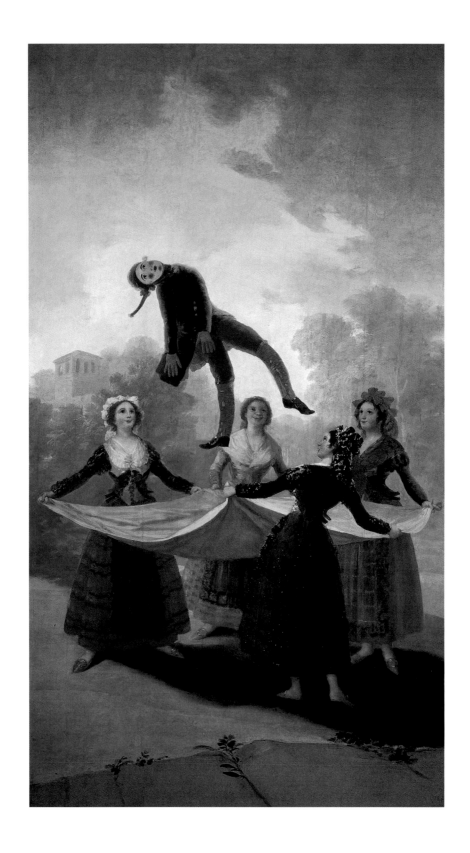

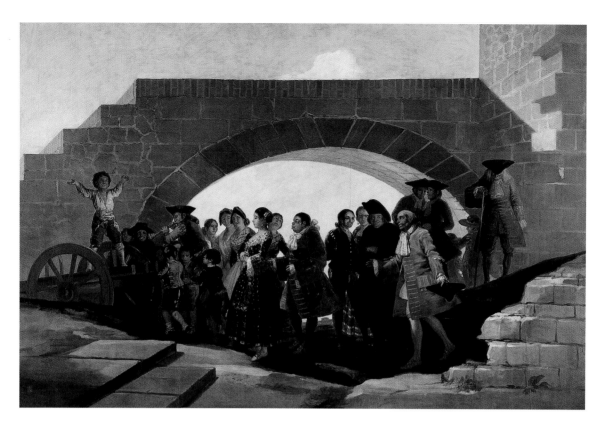

기분을 즐기는 것처럼 묘사한다. 밑그림에서는 인형의 머리가 축 늘어지고 축 늘어진 무력한 희생자로 표현된다. 고야는 인형 헹가래를 잔인한 게임으로 상징적으로 표현한다. 남성은 여성의 술책 앞에서 속수무책으로 보이며, 후기 작품에서는 여성에 대한 남성의 폭력을 특징적으로 보여주게 된다. 왕실 후원자들이 바라는 대로 사람들의 행동을 밝은 색의 태피스트리 밑그림으로 그린다. 생기 있는 색채는 성공적으로 신분 상승한 화가로서의 낙관론을 반영한다. 그로부터 몇 년이 지나고 고용주에 대한 의무에서 자유로워진 뒤, 고야는 사람을 보는 관점을 달리하게 된다.

결혼
The Wedding, 1791~1792년
캔버스에 유화, 267×293cm
마드리드, 프라도 미술관

후기 태피스트리 디자인에서 고야는 당시의 사회를 풍자하고 비판하는 것을 두려워하지 않았다. 가족들과 교회의 축복 속에서, 부자이지만 추한 신랑은 예쁘고 젊은 신부와 결혼식을 치르고 있다.

18쪽 그림
꼭두각시
The Straw Mannequin, 1791~1792년
캔버스에 유화, 267×160cm
마드리드, 프라도 미술관

화가의 시선은 더욱 더 비판적으로 변했다. 이 쾌활한 축제의 전통은 강한 여성이 약한 남성을 다루는 장면에서 잔인한 면을 보여준다.

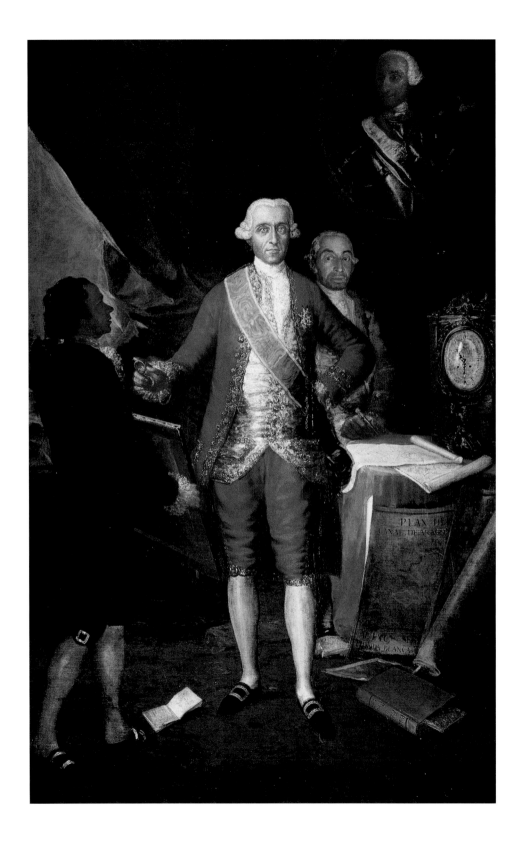

어제의 사람들 – 초상화

고야가 태피스트리 밑그림으로 마드리드에서 새로운 발판을 마련했다면, 그의 명성을 알린 것은 초상화였다. 고야의 위상이 높아지는 것은 1786년 왕의 화가, 1789년 궁정화가, 그리고 1799년에는 수석 궁정화가로, 연이어 받은 직분의 공식 기록에서 알 수 있다. 직책이 높아질수록 급여 또한 올라갔다.

그의 작품에 대한 사람들의 인식이 높아지면서 두 점의 자화상을 비교했을 때 알 수 있듯이 고야의 자신감도 높아져 갔다. 두 작품 모두 자신을 주인공으로 그린 것이 아니며, 고위관리에게 봉사하는 부수적인 인물로 표현되었다. 첫 번째 작품은 재상의 초상화 〈플로리다블랑카 백작〉이다. 고야는 그림 가장자리에서 플로리다블랑카의 승인을 받기 위해 액자도 없는 작품을 떠받치고 있는 모습이다. 옆모습만 보일 뿐인 고야는 영향력 있는 백작을 올려다보고 있다. 이것이 1783년 그림이다.

반면 1800년의 자화상은 전혀 다르다 〈카를로스 4세와 그의 가족〉(28쪽)에서 고야는 왕실 가족의 가장자리에 있기는 하되 다른 사람들과 마찬가지로 얼굴을 보이며 앞을 향해 있으며 낮은 위치도 아니다. 150년 전에 벨라스케스가 이젤을 놓고 그림을 그리는 자신을 포함하여 왕실 가족을 묘사한 〈궁정의 시녀들〉을 따른 그림이다. 18세기에 벨라스케스는 가장 위대한 스페인 화가로 존경을 받았으며 고야는 왕실의 소장품이었던 그의 작품을 보고 따라 그리며 공부했다(29쪽). 고야는 훌륭한 전임자인 벨라스케스와 같은 방법으로 자신을 왕실 초상화에 넣음으로써 스스로가 얼마나 성장하였는지를 보여준다.

충만한 자신감과 지배 계급 및 귀족과의 돈독한 관계는 고야의 생각을 바꿔놓았다. 1790년 친구에게 "사람이라면 갖춰야 하는 품위는 지켜야 한다"고 생각하던 바를 적었다. 예를 들면 더 이상 공공 사교장과 대중적인 세기딜랴 음악을 들을 수 있는 곳에 가지 않는 것을 의미했다. 고야는 "이런 일들은 나를 행복하게 하지 않는다"는 사실을 인정하며 "대부분은 그럴 것"이라고 덧붙였다. 고야는 편안하게 느껴지는 환경에서 스스로를 단절하려 했기 때문에—혹은 그래야 했기 때문에—그렇게 행복하지는 않았다. 마호와 마하, 투우사와 오렌지 상인은 권력자들의 행동 관례, 언어, 생각 그리고 가치체계에 자리를 내주어야 했다.

그러나 그들의 세계는 이미 붕괴 상태였다. 파리의 바스티유에는 정치적 폭풍이 불어 닥쳤다. 프랑스의 귀족 계층은 특권을 잃었고, 교회는 재산을 잃었다. 새로운 국민의회는 자유, 평등, 박애 사상을 외쳤다. 스페인 군주의 일가였던 왕과 왕비를 비

플로리다블랑카 백작(부분)
The Count of Floridablanca (detail), 1783년
캔버스에 유화, 262×166cm
마드리드, 우르키호 은행

플로리다블랑카 백작
The Count of Floridablanca, 1783년
캔버스에 유화, 262×166cm
마드리드, 우르키호 은행

고야가 중요한 정치가의 공식 초상화로 그린 첫 작품. 백작은 카를로스 3세 치하에서 수년 간 총리를 지냈다. 고야는 자신의 재능을 알리고자 화면 가장자리에서 저자세로 그림을 들고 있다.

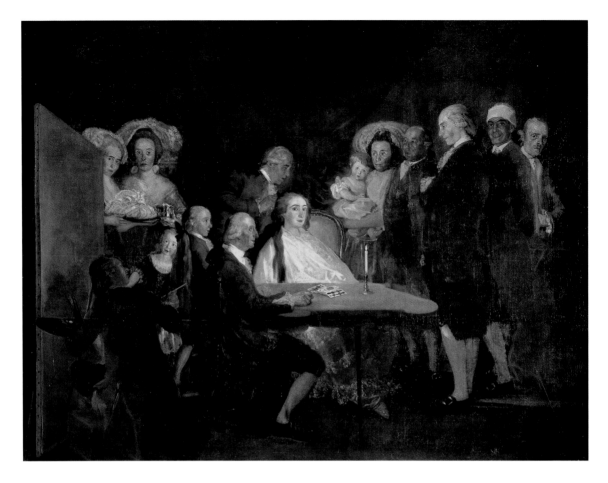

돈 루이스 왕자 일가
The Family of the Infante Don Luis, 1783년
캔버스에 유화, 248×330cm
파르마, 마미아노 데 트라베르세톨로, 마냐니 로
카 재단

신분이 낮은 사람과의 결혼을 위해 궁을 나온 카
를로스 3세의 동생은 그의 가족과 하인의 단체 초
상화를 의뢰했다. 저녁 시간에 부인이 머리 손질
을 받는 동안, 가족은 카드 게임을 즐기고 있다.

23쪽 그림
오수나 공작 부처와 자녀들
The Family of the Duke of Osuna, 1788년경
캔버스에 유화, 225×174cm
마드리드, 프라도 미술관

고위 귀족층인 이 '계몽된' 부부는 고야의 든든한
후원자였다. 억제된 회색, 갈색, 녹색 계열의 차분
하고 소박한 그림을 위해 화려함과 지위의 상징은
거부되었다.

롯한 1000명이 넘는 프랑스 귀족들이 단두대로 보내졌다. 나폴레옹은 권세를 얻고 군대는 이웃 나라를 기습 공격하며 스페인을 포함한 유럽의 절반을 점령했다. 그 후 전쟁에서 패배한 나폴레옹은 유배당하고, 이전의 통치 왕조가 다시 다스리게 된다. 모두가 고야가 마드리드에서 권력을 가진 이들의 초상화를 그리던 1789년에서 1814년의 4반세기에 일어난 일이다.

〈플로리다블랑카 백작〉(20쪽)은 고위 귀족 계층에게 초청되어 그린 첫 작품이다. 백작은 가발과 레이스 주름 장식을 한 구(舊)체제의 대표적인 인물로 묘사되었다. 가슴 쪽에 두른 띠는 벽에 걸린 초상화에서 우아하게 내려다보는 카를로스 3세에 대한 의무를 인정하는 것을 의미한다. 플로리다블랑카의 의복의 붉은 색은 화면을 지배하는 색채이다. 두꺼운 커튼은 전통적인 초상화들과 마찬가지로 배경의 범위를 정했다. 고야는 신분이 높고 중요한 인물의 초상을 그리는 데 자기가 알고 있던 모든 예술적인 수단을 동원한다.

15년 뒤인 1798년에 그린 법무부 장관 호베야노스의 초상화는 사뭇 다르다. 커튼으로 된 배경을 사용한 것은 같지만 장관은 장식 없는 평범한 의복에 가발을 쓰지 않고 공식적인 자세도 취하지 않은 채 팔에 머리를 기대고 책상에 앉아 있다. 관심을 끌려 하기보다 고뇌하고 지친 모습이다. 고야는 계급장과 권력을 떼어버리고 인간 자체로서의 호베야노스를 보여준다.

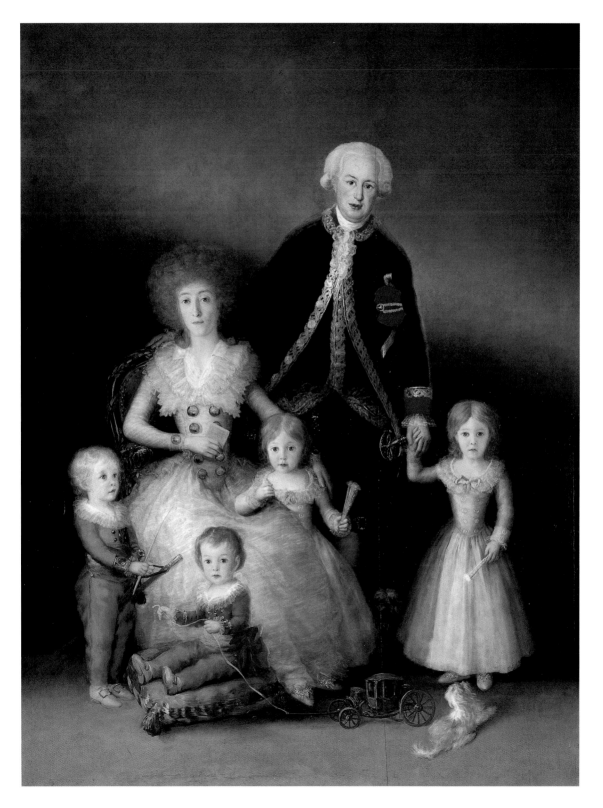

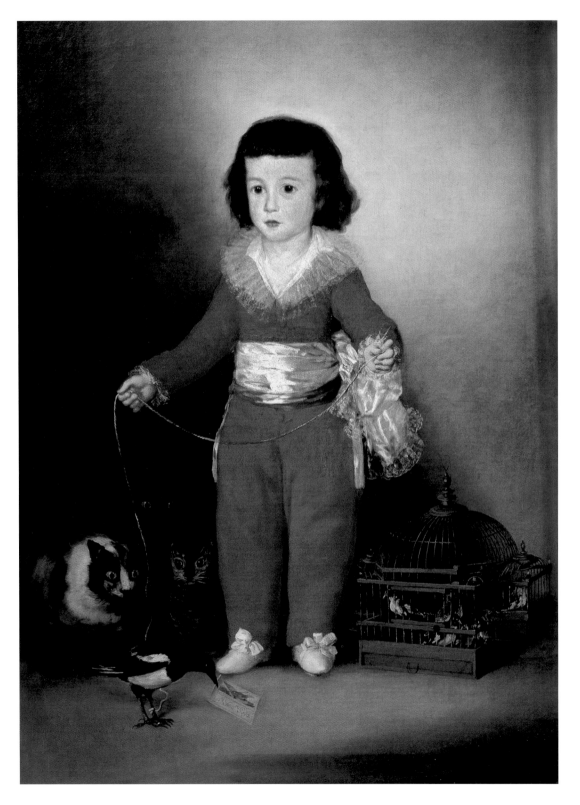

24

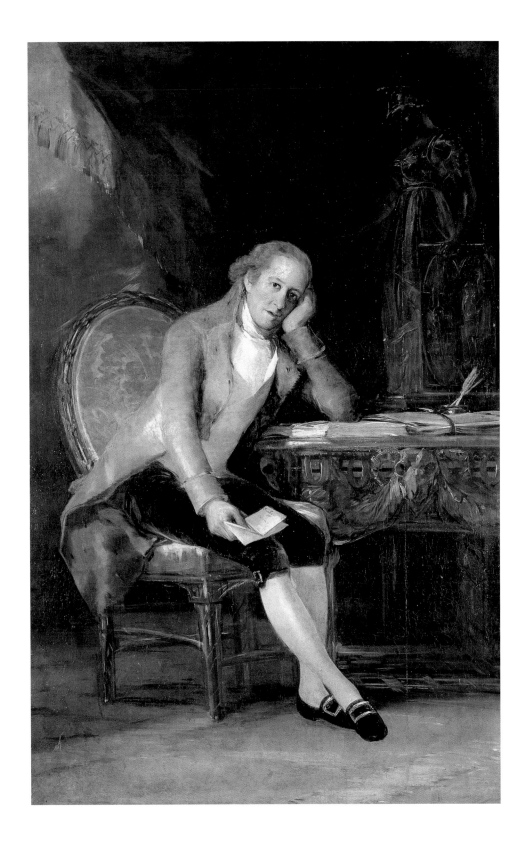

페르난도 기에마르데
Ferdinand Guillemardet, 1798년
캔버스에 유화, 185×125cm
파리, 루브르 박물관

삼색 띠를 두른 프랑스 대사가 마드리드에서 포즈
를 취했다. 그는 1793년 스페인 군주의 사촌인 루
이 16세의 죽음에 찬성했다.

24쪽 그림
돈 마누엘 오소리오 만리케 데 수니가
Don Manuel Osorio Manrique de Zúñiga, 1788년
캔버스에 유화, 127×101cm
뉴욕, 메트로폴리탄 미술관

벨라스케스처럼 고야도 아이들 화가로 인기가 있
었다. 귀엽고 어린 상속자 뒤로 탐욕스러운 고양
이들이 희생물을 보고 있다. 이 목가적인 장면에
도 위험에 관한 초기 징후가 숨어 있을까? 이후
고야의 그림에 등장하는 악마의 전조일까?

가스파르 멜초르 데 호베야노스
Gaspar Melchor de Jovellanos, 1798년
캔버스에 유화, 205×133cm
마드리드, 프라도 미술관

이때 호베야노스(1744-1811)는 법무장관이었다.
이 자유주의자 귀족은 개혁을 위해 싸웠고 무지와
미신과 종교재판에 반대했다.

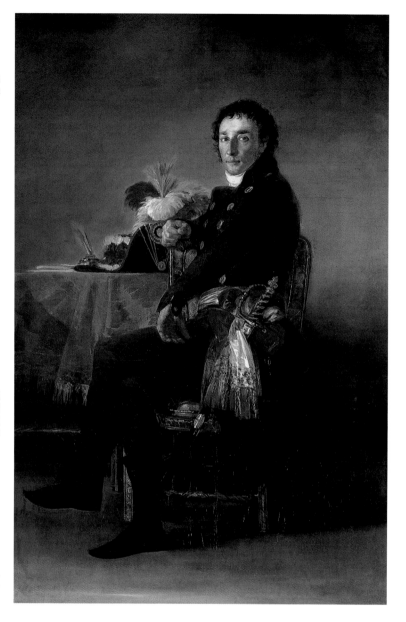

　　스페인에서는 이런 혁명적인 생각은 작은 그룹 안에서만 논의되었다. 피레네 산맥
을 경계로 나머지 유럽 지역과 분리된 이베리아 반도는 사회적, 경제적, 지적인 발달
에서 뒤처졌다. 그 이유 중 하나는 가톨릭교회의 세력이다. 1787년 스페인에는 인구
의 4.5 퍼센트를 차지하는 거의 15만 명의 성직자들이 있었다. 이들만이 가르칠 권
한이 있었고 그것도 스페인 아이들의 극히 일부에게만 미칠 뿐이었으며, 가르침 또한
이성적이기보다 종교적이었다. 교육 수준이 낮았으므로 성직자와 수도승에 대한 의
존도가 높았다. 프랑스 특사에 따르면, "스페인에는 행진, 투우, 잔혹한 형태의 사랑
을 추구하는 저급한 취향의 보통 사람들이 있다. 중간 계급은 전반적인 나라의 빈곤
에 불만스러워하고, 간혹 피해를 입기도 한다. 성직자들은 무지했으며 귀족들은 땅의

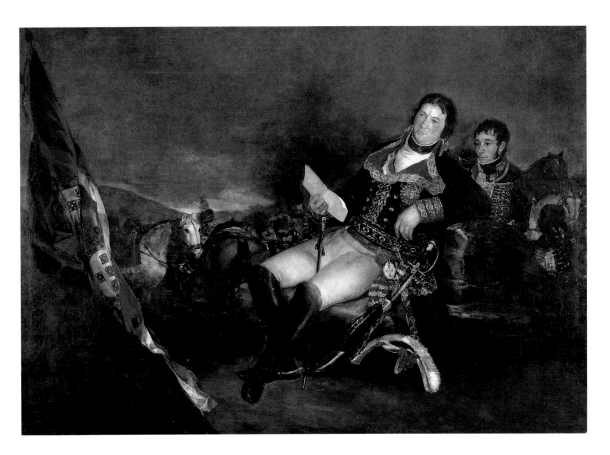

절반 밖에 경작되지 않은 땅에서 배고픔으로 죽어간다"고 언급했다.

두 초상화를 통해 고야가 쌓은 수년간의 예술가적 경험이 드러난다. 플로리다블랑카는 붉은 예복 차림의 다소 경직된 포즈이지만, 호베야노스 초상화는 훨씬 더 미묘하게 색상을 다뤘다. 또한 고야는 계급을 상징하는 요소들을 제외시켜 귀족 계급에 대한 태도의 변화를 보여준다. 왕은 신에 의해서 임명된다는 오랜 믿음이 사라지고, 프랑스에서 귀족은 평범한 시민으로 변모했다. 부르봉 왕조는 예수회 사람들을 국외로 추방하려던 것 외에도 교회의 권력을 축소하려 했지만 어떠한 성과도 얻지 못했다. 특히, 플로리다블랑카와 호베야노스는 프랑스에 퍼진 계몽주의적 발상을 긍정적으로 보았으나, 프랑스인들이 군주제에 개입하면서 상황이 달라졌다. 호베야노스는 망명을 떠났고, 플로리다블랑카는 프랑스에서 유입되는 모든 영향력을 차단하고자 했다. 고야의 지위는 스페인 계몽주의의 대표자들의 초상화를 그린 것을 통해 짐작할 수 있다. 그 예로 1788년경 오수나 공작 부처와 그들의 아이들을 함께 그린 초상화가 있다(23쪽). 이들은 경제적 개혁과 더 나은 학교를 요구했고, 고야의 작품을 30개 이상 구입하는 등 예술가에게 너그러운 후원자 역할을 했다.

예술가들에게 직간접적으로 적절한 보상을 해주었던 사람 중에 왕비 마리아 루이사의 총애를 받던 마누엘 고도이 수상이 있다. 그 역시 야심가였으며 왕의 아둔함과 무관심 덕분에 자신의 업적을 달성할 수 있었다. 마리아 루이사는 25살의 위병 사령이었던 그를 애인으로 삼고 나라의 일을 맡겼다. 왕의 재산 중 일부를 주었으며, 공작의 작위도 내렸다. 추밀원 회원, 산페르난도 왕실 아카데미의 학장, 도로 건설 감

오렌지 전쟁에서의 마누엘 고도이
Manuel Godoy as Commander in the War of the Oranges, 1801년
캔버스에 유화, 180×267cm
마드리드, 산페르난도 왕립 미술 아카데미 미술관

스페인에서 가장 세력이 있으면서 미움을 받던 고도이는 군대 최고 사령관이자 수상으로 마리아 루이사 왕비의 연인이었다. 전장에서 태연하게 기대어 앉아 포르투갈 군대를 이긴 승리감을 누리고 있다.

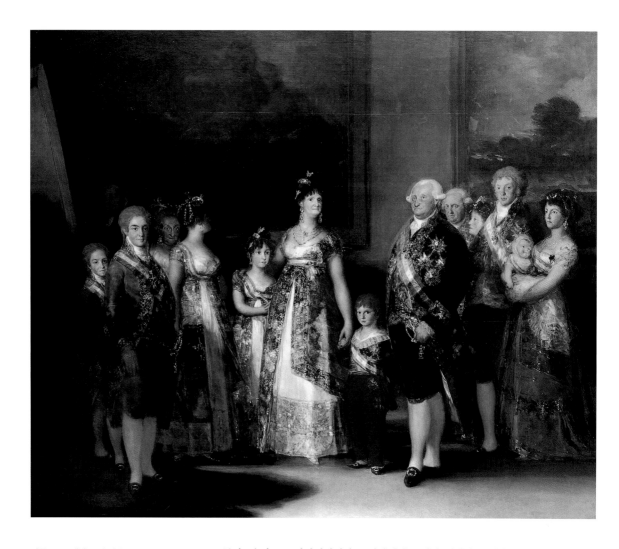

카를로스 4세와 그의 가족
The Family of Charles IV, 1800~1801년
캔버스에 유화, 280×336cm
마드리드, 프라도 미술관

고야는 모델들에게 아부하지 않았다. 미화하지 않은 단체 초상화에서 화가는 시간의 변화를 거부하는 왕실 일가를 그렸다. 이들은 그림에 만족했다. 뒤편에 선 화가 자신은 겸손한 고용인이 아닌 자신감에 찬 개인이 되었다.

독관, 수상으로 임명되었지만 스페인에서는 가장 비판받는 대상 중 하나였다. 1801년 포르투갈과의 전쟁에 대항하여 마리아 루이사는 고도이를 스페인 부대의 최고 사령관으로 임명하고, 고도이는 고야에게 자신의 초상화를 그리도록 지시한다(27쪽). 이 작품의 구성은 바로크의 군사 초상화의 요소를 빌어 온 것으로 보인다. 승리의 천사에 둘러싸이거나 말 위에 장엄하게 올라탄 모습 대신, 리본과 띠가 여럿 달린 예복을 입은 장군은 전장에서 편지에 몰두해 있거나 적에게서 얻은 깃발을 연구하는 모습이다. 리얼리즘은 없지만 어떤 심리학적인 차별화가 있다. 회화적인 오마주는 주문자와의 협의하에 이루어진 것이나 아마도 어느 정도 은밀하게 조롱했을 것이라고는 말할 수 없는 것이, 고도이와 왕비의 비밀스런 연인 관계를 풍자하는 것으로 참모가 장교의 허벅지 사이에서 눈을 떼지 못하도록 묘사한 것은 그의 동의 없이는 넣기 힘든 부분이기 때문이다.

〈카를로스 4세와 그의 가족〉은 고야가 특별하게 생각하는 작품이다. 그는 왕가에 아첨하지 않았다. 화가는 이들에게 띠를 두른 호화로운 의복을 입혔지만, 왕좌도 문장도 넣지 않았으며, 신의 은총으로 이루어진 왕가임에도 그 빛나는 지위를 전혀 강

조하지 않았다.

왕은 더 이상 전처럼 총명하게 표현되지 않고, 왕비의 얼굴도 미화되지 않았다. 프랑스의 유행 패션으로 머리에 큐피드 화살 장식을 한 48살의 왕비는 10명 또는 12명의 자녀를 두었다. 왕비가 그림을 보고 자신과 닮았다고 인정했다는 것이 놀랍다. 그녀는 평소 높은 지위와 권력을 바탕으로 스스로가 우월하다고 생각해왔기에 일반적인 미의 기준은 그녀에게 별로 관계가 없었거나, 혹은 고야가 자신을 정확하고 생생하게 그렸다고 믿었을 것이다. 두 경우 모두 사실일 것이다.

왕과 왕비 사이에 서 있는 6살 난 소년은 고도이의 아들로 추정되나, 이런 이야기는 조심스럽게 다루어야 한다. 이 말은 주로 마리아 루이사의 반대파들이 퍼뜨렸다. 그러나 국왕 부부 사이에 갭이 있는 것은 부인할 수 없다. 다른 인물들은 바싹 붙어 있는데, 마치 화가가 이 소년을 세울 만한 곳을 찾지 못했던 듯, 왕과 왕비 사이에만 공간이 있다. 이 같은 갭은 뒤쪽 벽에 붙어 있는 그림 액자의 세로 형태에 의해 더욱 두드러진다. 이 그림은 〈롯과 그의 딸들〉로 여겨지는데, 이들은 억제되지 않은 성적 욕구를 발산했던 여인들의 예로 구약에 등장한다. 단순한 우연의 일치였을까? 가장 중요한 구성원 중 하나인, 왕비의 정부이자 조언자인 마누엘 고도이가 빠져 있다는 사실에 의해, 왼쪽 이젤 앞에 선 화가가 마리아 루이사의 관점에서 가족을 묘사하고 있다고 생각할 수 있다. 마리아 루이사와 카를로스 4세, 그리고 마누엘 고도이의 관계를 두고 왕비 스스로 "가장 불경스러운 지상의 삼위일체"라 칭했다. 왕은 고도이를 아내의 애인으로서는 거부했으나, 고도이가 나랏일을 맡아 했고 매일 저녁 국정이 잘 돌아가는지 여부를 보고해주었으므로 매우 좋아했던 것 같다.

왕궁에 걸린 가족 초상화는 정치적인 의미를 내포하고 있다. 1793년 루이 16세는 단두대에서 죽음을 맞이하고, 프랑스 부르봉 왕가의 통치는 끝을 맺는 것으로 보였다. 그러나 이와 달리 스페인에서는 살아남은 왕가의 일원들이 정략결혼을 통해 세력을 넓히려 계획한다. 그래서 마리아 루이사는 자신의 딸 도냐 마리아 이사벨—이 그림에서 마리아 루이사가 오른팔로 감싼—이 그녀의 편이 되어줄 나폴레옹과 결혼하기를 원했다. 그러나 도냐 마리아는 "나는 쇠퇴일로의 집안에 상속인을 만들기 위해 돌아가지는 않겠다"며 거부한다.

그 그림이 나온 1800년은 서른 살의 나폴레옹이 이탈리아를 정복한 때로, 유럽의 절반과 스페인을 차지하고 또 그의 형을 스페인 왕으로 앉히기 이전이다. 나폴레옹의 몰락 후, 고야 작품의 왼쪽 두 번째 편에 서 있는 페르난도 7세가 왕위에 오른다. 잔인하고 비열한 인물로 이전의 진보적 개혁들을 철회시키고 스페인을 더욱 쇠퇴시키는 결과를 초래했으며, 노쇠한 고야가 타국으로 이주하도록 자극했다.

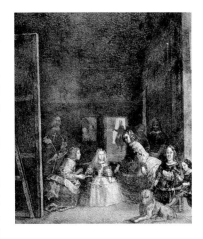

시녀들(벨라스케스 작품 복제)
Las Meninas (copy after Diego de Velázquez),
1778~1779년
에칭과 애쿼틴트, 40.5×32.5cm
마드리드, 국립 미술관

고야는 벨라스케스(1599-1660)의 작품을 연구하고 복제했다. 왕실 가족의 초상화인 〈시녀들〉에서 영감을 받아 그렸으며, 벨라스케스는 이젤 앞 자신의 모습을 담았다.

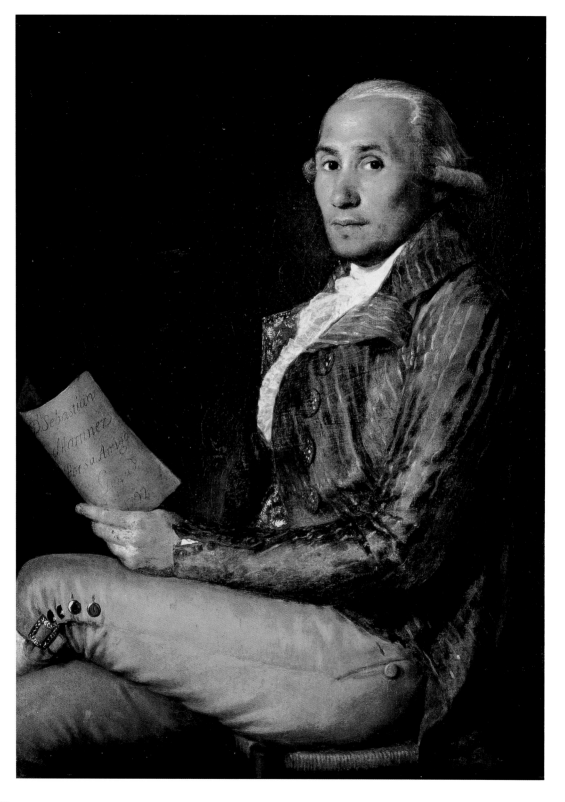

악몽과 사회적 비평 – 로스 카프리초스

고야는 초상화로 부유층과 권력자, 스페인과 스페인 사회에 영향을 준 사람들을 묘사했다. 또한 자신과 늘 함께하고, 삶의 일부분을 차지하고 있던 가족, 아이들, 친구들을 그렸다. 그러나 1793년 이후로 그의 그림은 머릿속에 품어 온 환상과 악몽들을 드러내기 시작한다. 이 새로운 국면은 어떤 위기이자 와해가 그를 덮쳤기 때문이다. 그는 거의 죽음 직전에 이르렀고 청력을 상실했다. 그리하여 남은 생애는 청각 장애를 안고 살게 된다.

무엇이 그를 이런 위기로 치닫게 했는지 알려지지 않았다. 물론 신체적 건강에 이상이 생긴 탓일 것이다. 그러나 어떠한 환상, 어두운 이미지, 무의식 등을 오랫동안 억눌러 온 것이 심리적인 요인으로 작용했을지도 모른다. 이런 요소들은 진보 및 이성과 함께 양립할 수 없었으며 그의 후원자들의 우아한 세계에서는 발붙일 곳이 없었기 때문에 억눌러왔다.

1792년 가을, 고야는 스페인 남부에 머무는 동안 병에 걸리다. 카디스의 세바스티안 마르티네즈에 있는 친구의 집에 머물면서 기력을 회복하고, 1794년 1월 왕립 아카데미의 부관장에게 새로운 작품들이 완성되었음을 알린다. 고야는 이 작품들이 일반 규범과 매우 다르며, "갑작스러운 변화와 독창성의 여지가 없는 주문 작품에서는 보통 기회가 없는 관찰"을 표현했다고 강조했다.

새로운 작품들은 주로 43×32cm 정도의 작은 크기로, 화가가 작업하는 데 크게 무리가 가지 않았다. 그중에는 투우, 〈밤의 폭풍〉(33쪽) 그리고 고야가 실제로 관찰했던 것보다 더 독창적으로 그려진 〈정신병자 수용소〉(32쪽)가 있다. 위협적인 높이의 벽에 둘러싸인 반쯤 벗은 남자들은 승마용 회초리를 든 사람에게서 떨어져 바보처럼 히죽대며 웃고 있거나 싸우고 있다. 존재의 이유가 없는 그들의 몸에 대한 침울한 환상은 고야의 초상화 갤러리와 잔혹하게 대조를 이룬다.

고야는 향후 몇 년 동안 작업을 드물게 하였지만 머릿속에 있는 이미지들을 자유롭게 표현할 수 있는 방식을 찾는다. 이런 모색은 〈이성의 잠은 괴물을 낳는다〉(34쪽)의 부엉이 얼굴을 한 박쥐처럼 화가를 억압한 듯하다. 이성은 계몽주의와, 계몽주의는 프랑스와 동등하게 여겨졌는데 하루아침에 프랑스의 왕, 왕비, 귀족들이 살해당하는 일이 벌어졌다.

고야는 매체로서 에칭[동판화 기법의 하나-옮긴이]을 사용한다. 그는 자신에게 새로웠던 이 기법이 가진 표현 가능성에 매료되었다.그는 의뢰 받은 작품들과 함께 이

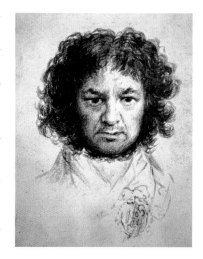

자화상
Self-portrait, 1795~1797년
인디언잉크 드로잉, 23.3×14.4cm
뉴욕, 메트로폴리탄 미술관

고야는 카디스에서 병을 앓고 청력을 잃는다. 뒤얽히고 짙은 머리카락이 얼굴 주위를 감쌌다.

30쪽 그림
세바스티안 마르티네스의 초상
Sebastián Martínez, 1792년
캔버스에 유화, 92.9×67.6cm
뉴욕, 메트로폴리탄 미술관

국제적이고 현대적인 취향의 탐미주의자이자 작품 수집가로, 진보적 상인 계급의 일원이었다. 고야는 긴 병을 앓는 동안 카디스의 그의 집에서 머물렀다.

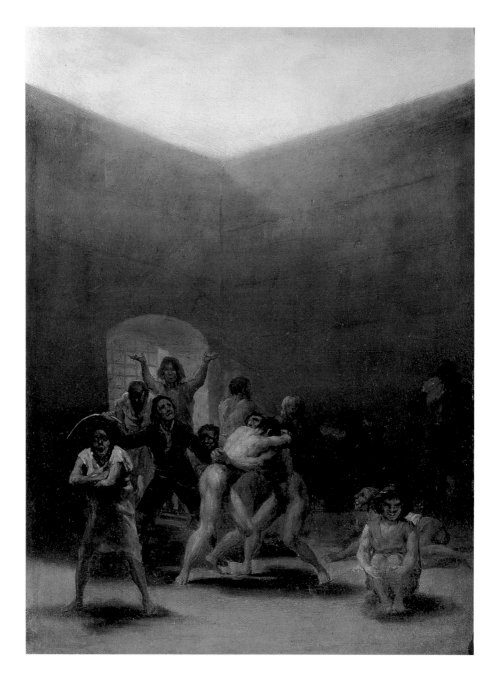

정신병자 수용소
Yard with Lunatics, 1794년
양철에 유채, 43.8×32.7cm
댈러스, 메도즈 미술관

높은 벽 사이로 광인이 히죽거린다.
병을 앓고 난 뒤, 고야는 의뢰 받은
작품만이 아니라 자신의
환상도 그리기로 한다.

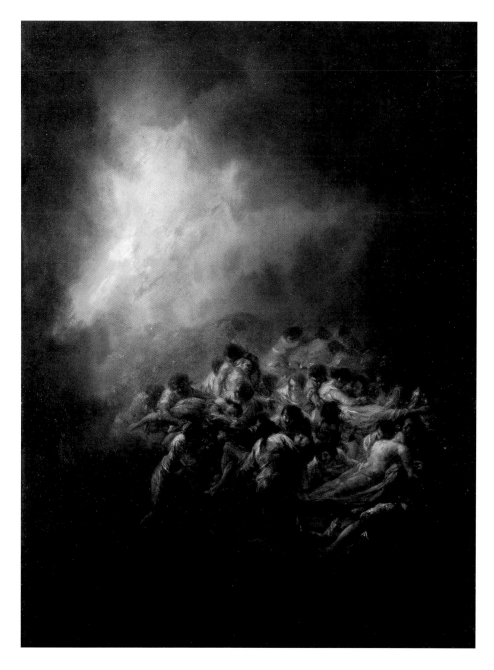

밤의 폭풍
Fire at Night, 1793~1794년
양철에 유채, 50×32cm
마드리드, 인베르시온 아헤파사 은행

요양 중에 고야는 마당에 있는 광인뿐 아니라
화재, 난파, 노상강도 등을 주제로 의뢰 받지 않은
그림을 그렸다. 그의 세계는 더 이상 태피스트리
밑그림만큼 활기차고 밝지 않았다.

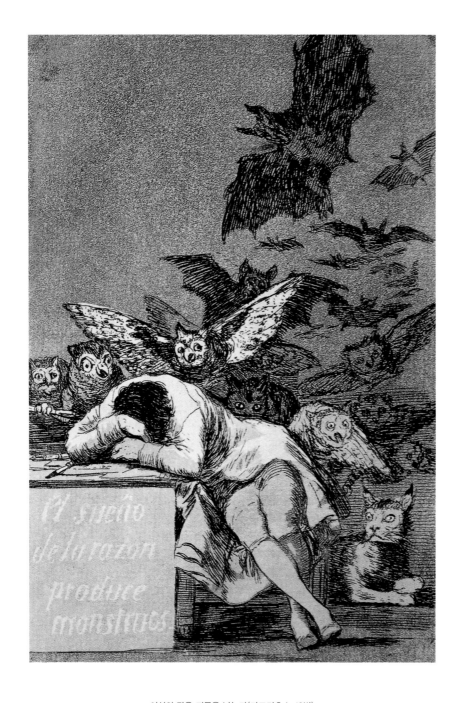

이성의 잠은 괴물을 낳는다(카프리초스 43번)
The sleep of reason produces monsters (Capricho 43),
1797~1798년
에칭과 애쿼틴트, 21.6×15.2cm

기이한 얼굴들에 위협당하며 잠자는 화가를 그린
이 동판화는 원래 『카프리초스』 연작의 맨 처음에
놓이기로 했었다. 제목은 돌 위에 씌어 있다.

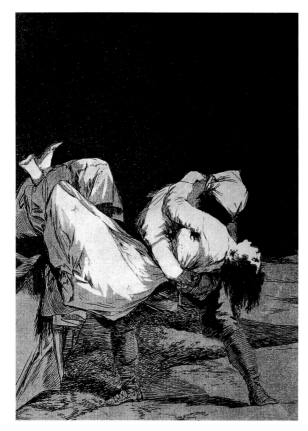

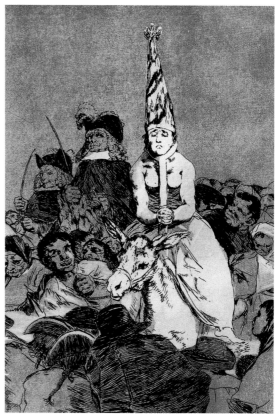

작업을 병행할 수 있었으며, 작은 크기로 많은 에디션을 찍음으로써 폭넓은 대중에게 닿을 수 있는 수단이 되었다. 책상에서 잠든 화가의 모습이 담긴 에칭은 1799년에 제작된, 판이 80장에 달하는 『로스 카프리초스』에 포함되어 있다. 『카프리초스』는 엉뚱한 생각, 또는 지극히 개인적인 환상을 암시하는 단어로 '변덕'을 뜻한다. 일간지 『디아리오 데 마드리드』에 이 연작의 시작을 알리면서 "인류의 잘못과 악행, 모든 인간사회에 만연한 향락과 어리석음을 비판"할 것을 약속했다.

고야는 자고 있는 화가가 꿈속에서 밤의 환영에게 공격당하는 모습을 표현한 이 동판화를 『카프리초스』 연작의 표지로 사용하려 했으나, 자신감에 차 있으며 정장 모자를 쓰고 비판적인 표정을 한 자화상으로 대체한다(1쪽). 두 점의 작품이 이 광범위한 사이클을 묘사하므로, 그에 따라 화가가 그의 풍자적인 선을 통해 자신을 모든 '인류의 잘못과 악행'과 '향락과 어리석음'에서 거리를 두고 있는지, 또한 그가 그들의 희생자라고 느끼는지 결정하는 것이 항상 가능한 것은 아니다.

직접적인 희생자가 아니더라도, 당대의 스페인 사회의 일면 때문에 속이 상했거나 분노를 느끼는 일이 있었을 것이다. 엄청난 수의 하급귀족(hidalgo)이 그 예다. 단지 '누군가의 아들(hijo de algo)'라는 뜻에 지나지 않았다. 선조의 이름을 칭할 수 있다는 것은 귀족이라는 뜻이었고, 이는 일하지 않을 그럴듯한 이유가 되었다. 특히 육체적 노동을 피할 수 있었다. 인구의 15퍼센트 가량이 이런 풍조를 따라 자신을 귀족이라 여기고, 생산적인 일을 회피했다. 고야는 이들을 당나귀로 묘사했다. 이들은 당나귀들로 가득 찬 가족 앨범을 죽 훑어보거나(39쪽), 일용노동자의 등에 올라타서 엄청난

그녀를 데려가다(카프리초스 8번)
They carried her off (Capricho 8), 1797~1798년 에칭과 애쿼틴트, 21.7×15.2cm

여성에 대한 폭력을 강력히 고발하는 작품 중 하나다. 가해자들은 누구인지 알 수 없다. 뒤쪽의 사람은 수도승 의복을 입고 있고, 여인의 머리만 상세하게 묘사되어 있다.

해결책이 없다(카프리초스 24번),
There was no remedy (Capricho 24), 1797~1798년 에칭과 애쿼틴트, 21.7×15.2 cm

종교재판에서 선고를 받으면 불명예를 표하는 원뿔 모자를 쓰고 공개적으로 행진을 해야 했다. 1807년 스페인 발렌시아를 여행하던 한 프랑스 여행자는 마녀라는 혐의를 받은 여인이 상반신을 허리까지 벗은 채 도시 전체로 끌려 다니는 것을 보았다.

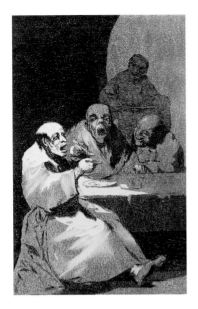

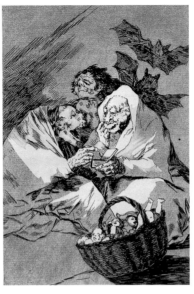

무게로 그들을 짓누르는 가난해진 지주의 모습이다.

　18세기에는 사회를 풍자하는 초상화들이 널리 퍼진다. 훌륭한 화가로 알려진 윌
리엄 호가스(1697~1764)는 영국의 선거, 술의 악영향, 강제 결혼의 불행한 결과를
비판하기 위해 그림과 판화를 사용했다. 그러나 그의 작품은 마치 무대에서 연극으
로 보여지는 것처럼 늘 거리감을 유지한다. 고야의 작품에서는 극장의 한 장면과 같
은 모습은 없다. 관람자는 심장이 바로 반응할 만큼, 위협적으로 손을 뻗은 수도승의
거대한 형체에 직접적으로 직면한다(38쪽). 고야 자신의 꿈속에서 본 끔찍한 유령일
까? 의미는 금세 드러나는데, 죽은 나무에 걸려있던 수도승의 의복일 뿐이었다. 제목
은 간결하게 "재단사가 할 수 있는 일은 무엇인가!"이다.

　몇몇 삽화는 수도승과 성직자, 종교재판의 공직자들이 행사한 권력을 비판한다.
고야는 그들을 매우 싫어했으며, 계몽주의 편임을 확고히 드러냈다. 특히 그를 격분
하게 만든 것은 교회가 미신을 조장한 일이었다. 교회는 마녀와 마법사를 박해하고
비난하던 바로 그때에 그 때문에 그들의 존재를 확인했다. 고야의 작품에서 거대한
박쥐 같은 것은 밤의 유령들의 영역에 포함된다. 작품 속 화가가 그들을 쫓는 것인지
도망치는 것인지는 명확하게 나타나지 않는다.

　고야에게 마녀 연작을 의뢰한 오수나 공작부인의 지위는 불분명하다. 지적이고
개화한 여성들 중 한 명으로 〈비행 중인 마녀들〉과 같은 주제로 작은 사이즈로 구성
된 여섯 개의 개인 컬렉션을 의뢰했다(37쪽). 부인은 이러한 오싹한 스토리와 캐릭
터를 좋아했다.

　고야는 『카프리초스』 연작에 에칭용 조각침만 사용하지는 않았다. 에칭 기술에서
화가는 디자인을 할 때 왁스로 코팅된 동판 바탕에 조각침을 이용하여 자신의 디자인
을 그린다. 그 동판을 산에 담그면 자국을 낸 왁스에 닿으면서 드러난 부분의 금속이
파인다. 그렇게 생긴 자국에 프린트용 잉크가 들어가서 찍히게 되는 것이다. 동판화
는 선을 기초로 하는 예술이다. 만약 화가가 마지막 작업에 어두운 부분을 만들어내고
싶다면, 빈틈 없는 간격 또는 십자형 방식으로 자국을 내야 한다. 고야의 동판화는 균
일한 회색 또는 검은색으로 해칭한 것으로, 프랑스에서는 30년 전부터 발달해 온 애

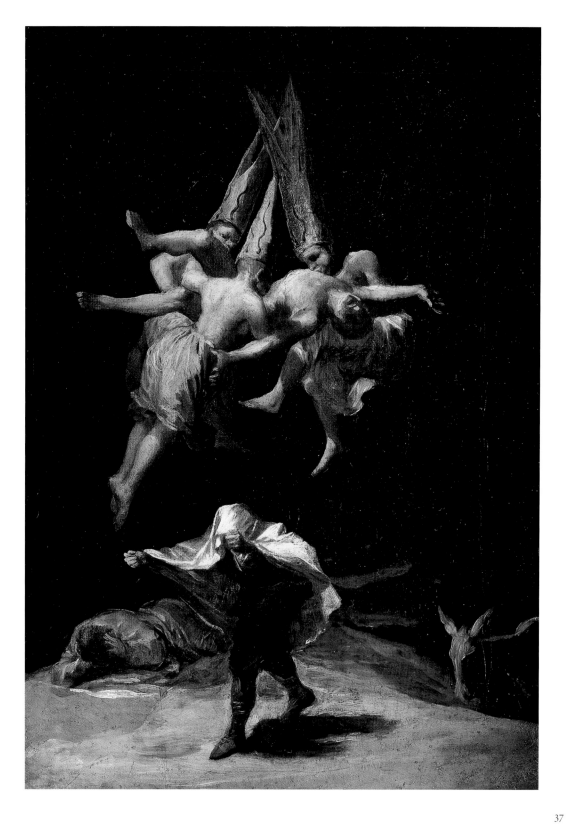

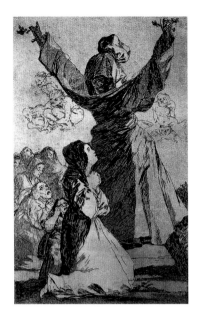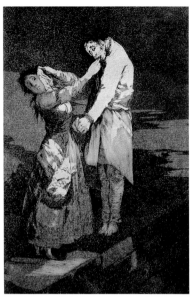

퀴틴트 화법을 이용했다. 동판에 작은 내산성 가루 입자들이 표현하려는 효과에 따라 높거나 낮은 밀도로 흩뿌려진다. 동판을 담그면 산이 판을 부식시키기 시작하고 입자들 사이의 미세한 공간을 파고들면서 균일한 명암법을 만들어낸다. 가장 극적인 효과는 두 남자가 여자를 옮기는 모습을 묘사한 작품에서 이루어졌다(35쪽 왼쪽). 바닥은 비어 있고, 하늘은 검은색이며, 두 남자의 얼굴은 역시 검은 색으로 가려져 있다. 유일하게 여자의 얼굴과 옷의 일부분은 하얀색으로 환하게 보인다. 애쿼틴트 기법으로 만든 극단적인 명암의 대조를 통해 특히 야만성과 절망을 표현했다.

1799년 고야는『로스 카프리초스』를 "칼 델 데센가노의 향수 혹은 리큐어 가게에서 구할 수 있음"이라는 문구로 80매 한 세트에 320레알이라고 광고했다. 빵 1kg에 6레알이었으니 고야의 연작은 빵 53kg에 해당하는 가격이었다. 몇 주 후, 고야는 성직자들에게 비난 받을 것이라는 압력을 받았는지 그림 판매를 중단한다. 1803년에는 팔지 않은 남은 판화와 원판을 왕에게 기증하고, 그의 작품들은 왕립 칼코그래피로 전달되어 오늘날까지 보관되고 있다. '기증'에 대한 답례로 왕은 고야의 아들 하비에르를 위한 연금을 지급하기로 한다.

고도이와 왕비가 왕에게 그의 작품을 사들이도록 한 것이 분명했다. 그들은 원판을 소유함으로써 화가의 가치를 높이고 보호하는 기능을 했다. 고야가 죽은 한참 뒤인 19세기 중반이 되어서야『카프리초스』전체를 다시 찍어냈다. 그림이 아닌 동판화로 고야는 유럽에 명성을 널리 알리게 되었다.

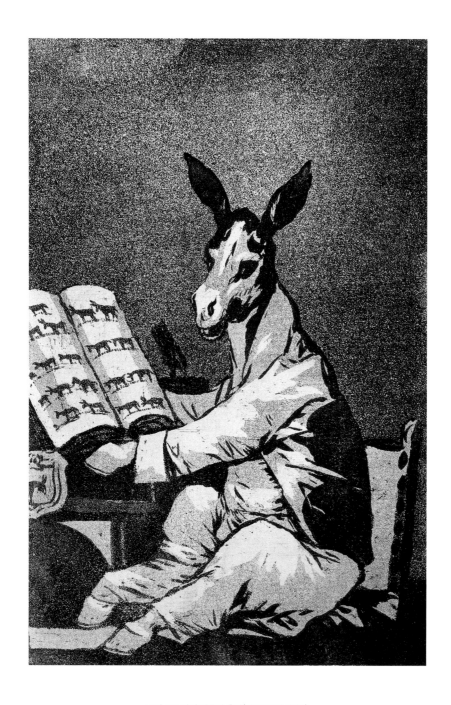

그의 조부까지 거슬러 올라(카프리초스 39번)
As far back as his grandfather (Capricho 39), 1797~1798년
애쿼틴트, 21.5×15cm

고야는 하급귀족의 자부심을 풍자했다.
스페인 인구의 상당 부분은 자신이 귀족의 지파에 속한다
고 여겼다. 일을 하지 않아 대부분 빈곤했으며
가진 것이라곤 가물가물한 조상의 혈통뿐이었다.

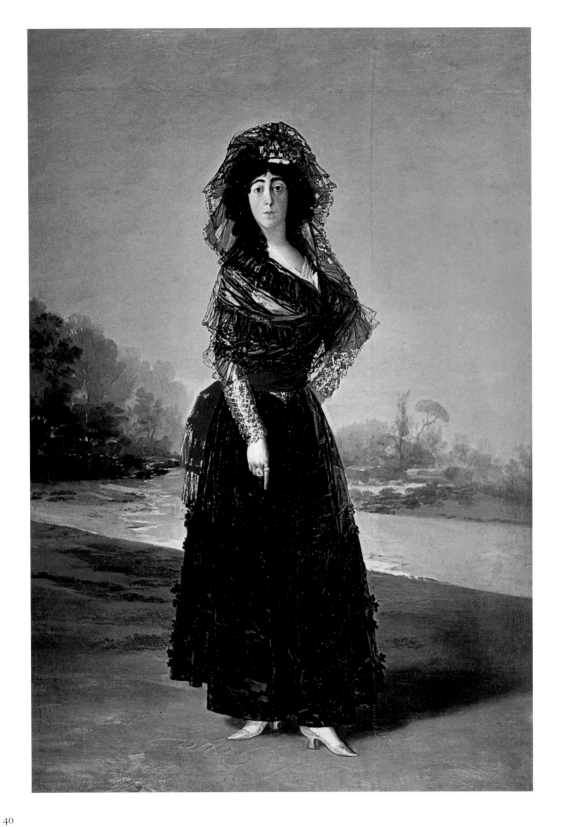

그들은 웃지 않는다 –
스페인의 여성들

어느 날 알바 공작부인은 고야의 작업실을 방문하고 자신의 얼굴에 화장을 해달라고 부탁한다. 고야는 친구에게 보낸 편지에서 "캔버스에 그리는 일보다 더한 기쁨이었다!"고 언급했다. 스페인 사회의 위계에서 알바 공작부인은 왕비 바로 다음이었다. 반면 화가는 가장 낮은 계급들 중 하나였다. 이런 요청은 특이한 것이었지만, 매력적이지만 버릇없고 자기중심적이며 도발적이었던 알바 공작부인의 평판과 맞아 떨어지는 것이기도 했다. 어느 프랑스인은 이렇게 언급했다. "그녀가 지나갈 때, 그녀를 보기 위해 사람들이 창가로 몰려들었다…!" 왕비는 그녀를 "젊은 시절만큼이나 지금도 여전히 아찔하다"고 생각했다.

이 화장 사건은 알바 공작부인과 남편의 초상화를 그렸던 1795년에 일어났다. 부인은 13살이던 해에 결혼했고 아이는 없었다. 1796년 공작이 죽고, 미망인이 된 부인은 관습대로 그녀의 소유지 중 한 곳인 안달루시아에 있는 산루카르 저택에서 여름을 보낸다. 고야는 그녀를 따라간다. 스케치와 동판화, 그리고 회화 작품 한 점이 산루카스에서 젊은 미망인과 몇 달을 보낸 증거의 전부다. 이에 관해 남아 있는 글이나 암시 혹은 일화조차 없다. 고야의 작품에서 공작부인만큼 자주 등장한 여성이 없다. 알바 부인을 구체적으로 그린 것이 아닌 이 시기의 스케치들에서도, 마치 고야가 그녀만을 생각하고 있었던 듯, 그녀의 모습을 닮아 있다. 이런 점들이 그들이 함께 시간을 보냈음을 알려준다. 1797년의 〈검은 옷을 입은 알바 공작부인〉은 그녀를 향한 화가의 시선을 느낄 수 있다. 세부적인 부분에 얽매이지 않은 풍경에, 최신 프랑스 스타일이 아닌, 마치 평범한 여인인 듯이, 최고 권력자 여인을 마하의 복장으로 그렸다. 오만하게 그녀는 발 밑 모래를 가리키고 있는데 거기엔 "유일한 고야(Solo Goya)"라고 쓰여 있다. 손가락에는 "알바"라고 새겨진 다이아몬드 반지를 끼고 있고, "고야"라는 단어가 분명히 보이는 금색 팔찌를 하고 있다.

이 작품을 통해 고야가 오직 부인에게 관심이 쏠려 있었음을 알 수 있다. 적어도 부인과 달리 생각했을지 모른다. 사랑하지 않던 남편을 보내고, 못생기고 귀 먹고 50세나 된 신분이 낮은 남자에게 구속받고 싶지 않았을 것이다. 처음부터 그녀에게 이 모든 일들은 게임일 뿐이었을 것이다. 한편으로는 화가의 천재성을, 다른 한편으로는 사회적 관습을 상대로 하는 게임이었다. 알바에게는 한 번의 바람이었지만, 남자이자 상류층으로 올라가고 싶었던 고야에게는 재앙이었다.

고야는 초상화를 마드리드로 가지고 돌아와 간직했다. 공작부인은 그의 『카프리초

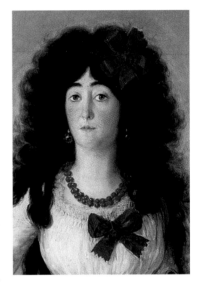

알바 공작부인(부분)
Portrait of the Duchess of Alba (detail), 1795년
캔버스에 유화, 194×130cm
마드리드, 알바 공작부인 컬렉션

40쪽
검은 옷의 알바 공작부인
Portrait of the Duchess of Alba in Black, 1797년
캔버스에 유화, 210.2×149.3cm
뉴욕, 미국 히스패닉 소사이어티

귀족이자 사치스러운 공작부인은 고야에게 화장을 부탁하고 초상화를 그리도록 했다. 그녀 발밑의 모래에 "오직 고야"라고 새긴 것은 화가에 대한 그녀의 마음일까, 혹은 고야 혼자만의 비밀스런 바람이었을까.

41

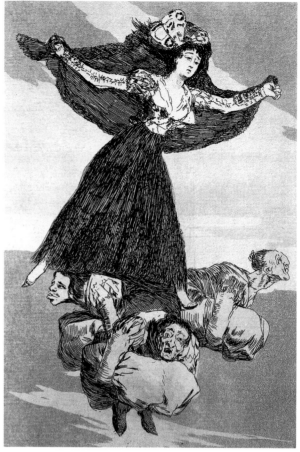

왼쪽
머리 손질하는 알바 공작부인(산루카르 앨범)
The Duchess of Alba Arranging her Hair
(Sanlúcar Album), 1796~1797년
인디언잉크 워시, 17.1×10.1cm
마드리드, 국립 도서관

오른쪽
영원히 떠나다(카프리초스 61)
Gone for good (Capricho 61), 1797~1798년
에칭과 애쿼틴트, 21.7×15.2cm

43쪽 그림
라 솔라나 후작부인
The Marquesa de la Solana, 1794~1795년
캔버스에 유화, 183×124cm
파리, 루브르 박물관

후작부인은 진지한 표정과 당당한 포즈로 서 있다. 고야의 여인들은 웃지 않는다. 배경에 아무것도 없어 그녀에게 집중된다. 머리부터 어깨까지 덮는 큰 베일과 분홍색 리본을 했지만, 색조는 음울하다. 고야의 금욕적인 초상화의 걸작이다.

스』에 세 명의 마녀 뒤에서 위풍당당하게 하늘을 날고 있는 모습으로 그려진다(42쪽, 오른쪽). 마녀 형상의 머리는 유명한 투우사들과 닮은꼴이다. 하얗고 인형과 같은 얼굴의 공작부인은 거만한 모습이며, 머리에 쓴 나비 날개 장식은 예측할 수 없는 비행을 상징한다. 그녀는 고야가 '마하'로 그린 지 5년 뒤에 40세의 나이로 세상을 떠난다. 적이었던 많은 여인 중 한 명에게 독살당했다는 이야기가 전해진다.

공작부인과 마리아 루이사 여왕—남편을 속이고 애인을 국무총리로 임명한—은 스페인에서 일어나는 변화를 극단적인 유행으로 보여준다. 오랫동안 스페인의 상류층 여성들은 유럽 다른 국가의 상류층 여인들보다 훨씬 더 격리된 삶을 살았다. 이들은 소수 집단으로 여겨졌으며, 남자들의 시선에서 벗어나 보호되어야 했다. 이러한 여성에 관한 태도는 300년 전에 추방당한 무어인들이 남긴 유산의 일부이다. 그러나 고야가 살던 시대에 조심스럽게 여성들이 해방되기 시작했다. 이탈리아에서는 결혼한 여성이 집을 나설 때 에스코트를 해주는 같은 계급의 미혼 남성인 '코르테호'를 택해 동반할 수 있었다. 또한 남녀 사교 모임인 테르툴리아를 열거나 참석하는 일은 허용됐다. 과거에는 남녀가 분리된 삶을 살았다. 남성 토론 클럽인 마드리드의 유명한 왕립 경제협회는 여성 부문을 설립했으며, 오수나 공작부인이 오랜 기간 의장을 맡았다.

독립에 대한 상류층 여성들 사이의 열망은 이미 마하라 불렸던 하류층의 여성들에 의해 실현되고 있었고, 그들은 마하의 패션을 모방하기도 했다. 레이스 솔과 발목까

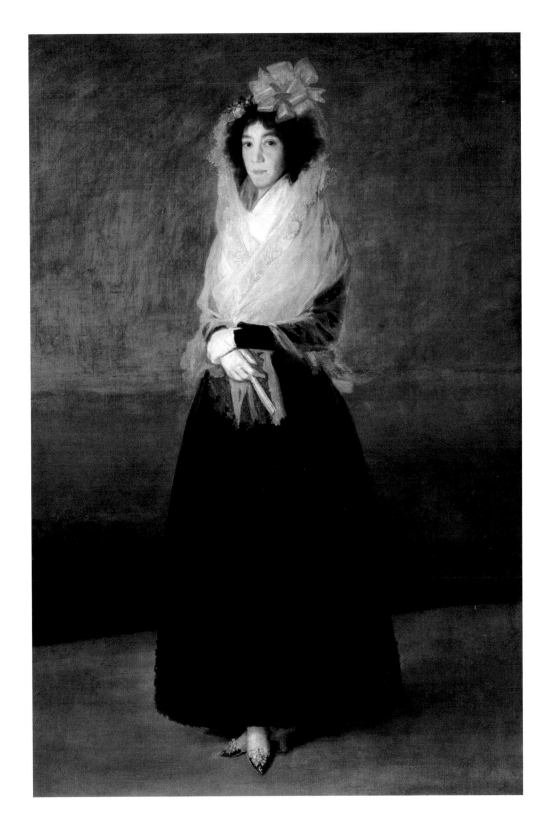

산책길에 양산을 쓴 부부(앨범 C)
Couple with a Parasol on the Paseo (Album C),
1796~1797년
인디언잉크 워시, 22×13.4cm
함부르크, 함부르크 시립 미술관

고야는 빠른 스케치의 달인이었다. 그의 앨범은
일상의 광경을 포착한 노트북 같다. 여인들을 주
로 그렸다.

기타 음악을 감상하는 소녀(산루카르 앨범)
Girl Listening to a Guitar (Sanlúcar Album),
1796~1797년
인디언잉크 워시, 17.0×9.9cm
마드리드, 프라도 미술관

지 오는 드레스는 스페인을 향한 충성뿐만 아니라 더 큰 자유를 상징했다. 그들의 남편들이 마호처럼 의상을 입는 경우는 드물었다. 남성들은 이미 여성들은 원했던 자유를 즐기고 있는데 그럴 필요가 어디 있었겠는가. 여성들의 이런 열망은 18세기에 '상무 정신'을 뜻하는 '마르시알리다드' 라는 용어로 요약되었다. 1774년 어느 글에 따르면 마르시알리다드는 부끄러움 없이 자유롭게 이야기하고 모든 흥미로운 주제를 토의하며, 훌륭함이라는 구시대적 생각을 폐지하는 것이었다. 옷은 발을 감싸야 하고 베일로 얼굴을 가려야 했던 관습 같은 것이다. 19세기에 마르시알리다드의 낭만적인 형태는 조르주 비제의 동명의 오페라, 카르멘과 같은 인물로 의인화된다. 오페라 '카르멘'은 비제와 같은 프랑스인인 P. 메리메의 소설을 기초로 했다.

마하와 백작부인, 공작부인들의 얼굴을 그린 고야의 여러 작품들에도 마르시알리다드가 반영된 것으로 보인다. 그들은 어떠한 구속도 인정하지 않으리라는 뜻을 전달하고 싶기라도 하듯 냉담한 눈빛으로 관객을 바라본다. 그러나 고야는 발코니에서 기타 선율을 듣거나 편지를 읽는 젊은 여성들을 그리기도 했다. 고야는 두 손을 얌전하게 배에 올린 임신 중이던 친촌 백작부인을 묘사했고, 보석으로 쭈글쭈글한 육체

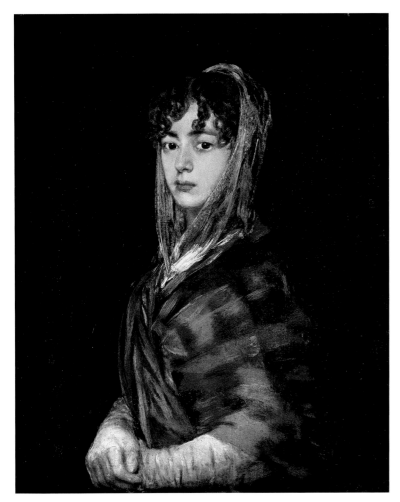

프란시스카 사바사 이 가르시아
Francisca Sabasa y García, 1804~1808년
캔버스에 유화, 71×58cm
워싱턴, 내셔널 갤러리

여인은 20세 정도로, 고야 시대에 조심스럽게 진행된 여성 해방의 덕을 보았다. 얼굴은 더 이상 베일에 가리지 않았고 자신감 어린 시선으로 관람자를 본다.

를 치장한 늙은 여성들을 희화화했다. 페르난도 데 로하스(1465경~1541)의 소설 속 인물인 라 셀레스티나—돈 후안이 그렇듯, 문학 작품에서 나와 스페인 사회의 상투적인 인물이 된—를 그린다. 셀레스티나는 나이 든 중매쟁이로 그녀가 보호하에 젊은 여자들을 위한 부유한 남성들을 물색한다. 젊음의 아름다움을 취급하는 흉물스러운 노파이다.

고야가 살던 당시, 많은 스페인 여성들은 내전과 기근으로 삼가는 여성적인 태도를 버리도록 강요받았다. 그의 동판화 연작 『전쟁의 참화』에는 여성들이 살인을 저지르고 죽임을 당하며, 감옥 바닥에 쓰러지고, 굶주렸다. 영국 사회의 다양한 모습을 크게 희화화한 윌리엄 호가스와 달리, 18세기와 19세기를 통틀어 고야와 같이 여성의 이런 역할과 상황을 묘사한 화가는 없을 것이다. 그는 그리스의 여신, 강간당한 사비나 여인, 스스로 자신의 삶을 택한 도덕적으로 이상적인 여인인 루크레티아 같은 일반적인 주제가 아닌, 자신이 살던 시대에 직접 본 여인들을 그렸으나 잦은 불쾌감을 주었다.

그러한 작품 중 하나로 〈옷을 벗은 마하〉(48쪽)가 있다. 스페인에서는 교회에 의해

46쪽 그림
친촌 백작 부인
The Countess of Chinchón, 1800년
캔버스에 유화, 216×144cm
마드리드, 프라도 미술관

이 섬세한 여인은 한편으로 수줍어 보인다. 왕비의 애인인 고도이와 결혼을 해야 했다. 임신한 배를 감싸듯 배에 손을 올리고 있다.

47쪽 그림
마하와 셀레스티나
Maja and Celestina, 1808~1812년
캔버스에 유화, 166×108cm
팔마 데 마요르카, 바르톨로메 마르치 컬렉션

젊고 아름다운 여인인 마하는 발코니에서 자신의 매력을 뽐내고 있고, 흉측하고 늙고 악착같이 돈을 모으는 중매쟁이 셀레스티나와 극명한 대조로 보인다.

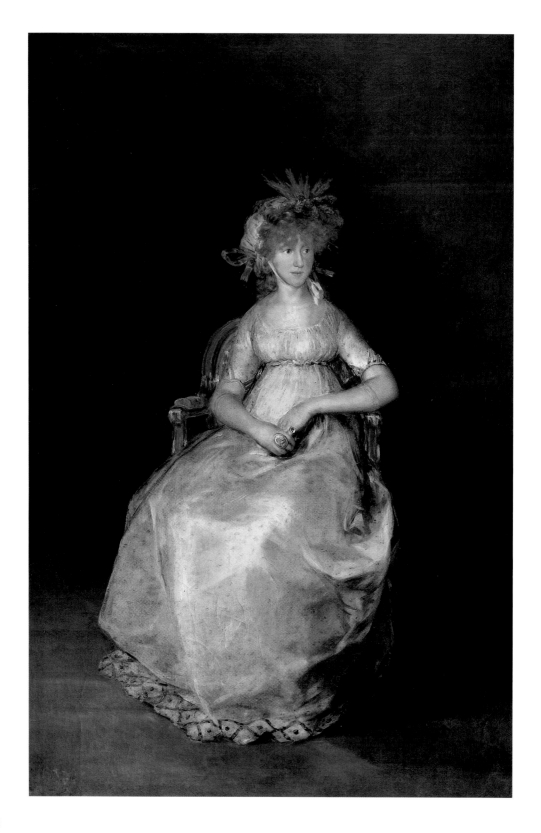

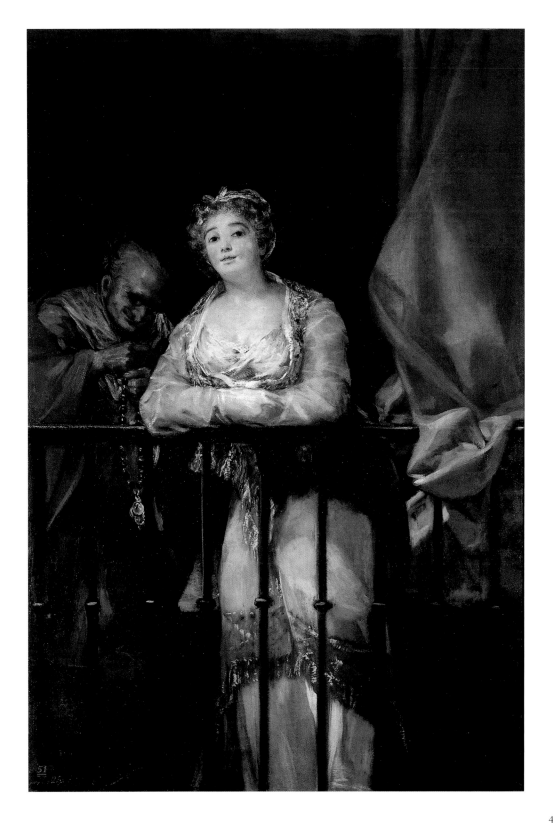

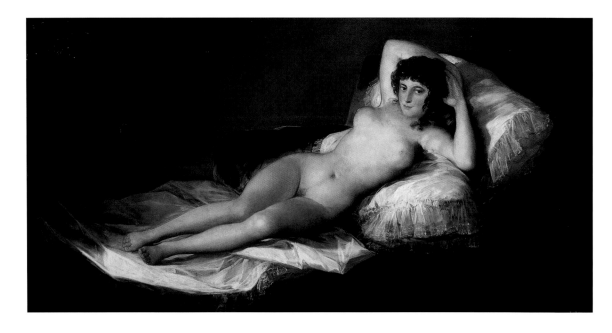

옷을 벗은 마하
Naked Maja, 1797~1800년
캔버스에 유화, 97×190cm
마드리드, 프라도 미술관

그녀는 옷을 벗은 채로 차분하게 남자를 바라보고
있다. 스페인에서 누드화는 금지되어 있었으나,
영향력 있는 수상 고도이는 소장용으로 작품을 의
뢰할 수 있었다. 그가 실각한 후 고야는 이 작품으
로 인해 종교재판소에 서게 된다.

디아고 데 벨라스케스
거울 속의 비너스
Venus at her Mirror, 1651년경
캔버스에 유화, 122.5×177cm
런던, 내셔널 갤러리

벨라스케스는 위험을 감수하고 필리페 4세를 위
한 누드화를 그렸지만, 날개 달린 큐피드를 넣어
그리스 여신으로 만들고 조심스럽게 뒷모습으로
그렸다.

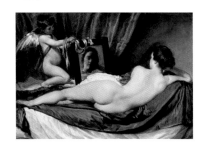

누드화가 금지되었고, 종교재판에 의해 압수당했다. 18세기의 스페인 군주들 중 2명
은 고해신부의 권고로 왕립 소장품 중 모든 누드화들을 없애길 원하기까지 한 것으로
보인다. 두 경우 모두 티치아노와 벨라스케스의 걸작들도 포함하여 문제가 된 작품들
은 예술을 사랑했던 사람들 덕택에 보존되었다.

고야 이전의 스페인 미술에서 가장 중요한 누드화는 벨라스케스가 그린 것이다. 오
늘날 '로커비 비너스'(48쪽, 아래)로 알려진 〈비너스의 화장〉의 여성은 가상의 인물이
다. 벨라스케스는 날개 달린 큐피드를 함께 넣음으로써 침실에 누워 있는 여인을 승
격시켜 신화의 반열에 이르게 한다. 여인은 등을 돌리고 있어서 가슴과 외음부는 가
려졌다. 반면 고야는 여인의 몸이 앞을 향하게 하고 머리 뒤로 손을 들어올려, 다른
누드화와 마찬가지로 음부를 드러내며 신화로서의 구실을 찾을 수 없게 했다. 유럽의
다른 지역에서도 르네상스 시대 이래의 예술 작품에서 나체의 비너스를 볼 수 있다.
이 비너스들은 사람들의 눈에 크게 띄지 않으면서 대개 우아하게 미소를 짓고 있거나
눈을 감고 있었다. 그러나 고야의 작품 속 마하는 옷을 벗은 채 비판적인 시선과 무표
정, 사실적인 모습으로 마르시알리다드의 분위기를 유지하고 있다. 이 같은 방식은
의뢰인과 불쾌감을 느낀 사람들에게 반항적인 도전을 불러왔다.

〈옷을 벗은 마하〉는 1797년과 1800년 사이에 왕비의 장관이자 애인이었던 마누엘
고도이를 위해 그렸다. 오직 고도이 만큼 강력한 자만이 종교재판소에서 제시한 방향
을 직접적으로 위배할 수 있었다. 1800년에서 1805년 사이에 〈옷을 입은 마하〉가 완
성되고(49쪽), 고도이는 손님이 어떤 사람이냐에 따라서 두 가지 중 하나를 보여준 것
으로 생각된다. 그는 또한 벨라스케스의 비너스도 소장하고 있었다. 1815년 페르난
도 7세가 왕으로 임명되면서 고도이는 쫓겨나고 그림 소장품들을 압수당한다. 고야는
종교재판에서 〈옷을 벗은 마하〉를 변호하기 위해 법정으로 소환된다. 고야는 비록 아
무런 처벌도 받지 않았지만, 종교재판소에서 자신을 주시해온 사실을 알게 되었다.

고야의 작품에 등장한 부유한 여인들 중 그의 부인 호세파 바예우도 있다. 1748년
출생으로 1773년 고야와 결혼하여 어릴 때 죽은 유일한 아들인 하비에르까지 6명의

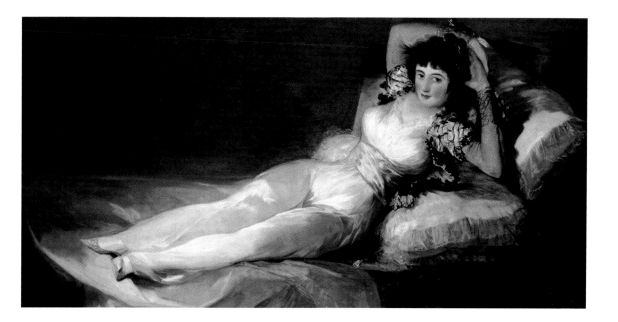

아이들을 낳았고 1812년에 숨을 거두었다. 부부는 40년간 결혼생활을 했지만, 그녀
는 회화가 아니라 검은 분필 데생 작품에서, 관습적인 정면의 초상화가 아닌 옆모습
으로 단 한 번 확실하게 확인되었다(92쪽, 아래). 호세파가 죽고 난 1년 후, 68살의
홀아비가 된 고야는 레오카디아 웨이스와 지냈다. 그녀는 25살이었고 남편과 헤어진
상태로, 친아버지가 화가였던 것으로 짐작되는 두 아이도 데려왔는데 고야가 죽을 때
까지 곁에 남았다. 그녀는 첫 번째로 초상화를 통해, 두 번째로는 '검은 그림'이라 불
리는 작품에 등장한다. 그러나 글로 쓰인 증거가 없어 이조차 확실하지 않다. 고야는
12점 이상의 초상화를 완성했다.

옷을 입은 마하
Maja Clothed, 1800~1805년
캔버스에 유화, 95×190cm
마드리드, 프라도 미술관

옷을 벗은 마하를 본 뒤, 고도이는 옷을 입은 마하
를 의뢰한다. 아마 손님에 따라 선택해서 보여준
것 같다. 알바 공작부인이 두 그림의 모델이었다
는 것은 단순한 전설이다.

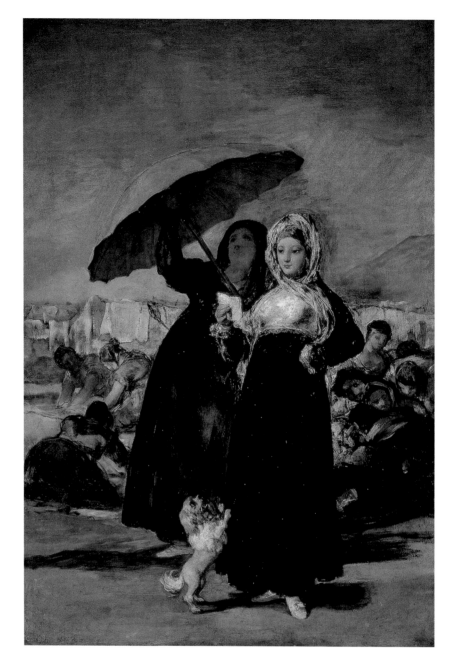

처녀들
Les Jeunes or The Young Ones, 1812~1814년
캔버스에 유화, 181×122cm
릴, 팔레 데 보자르

고야의 초기 태피스트리 밑그림 중 하나로,
유행하는 드레스를 입은 상류층의 숙녀와
양산을 씌우고 있는 하녀와 작은 강아지를 묘사했다.
그녀는 배경의 일반 사람들과 극명한 대조를 이룬다.

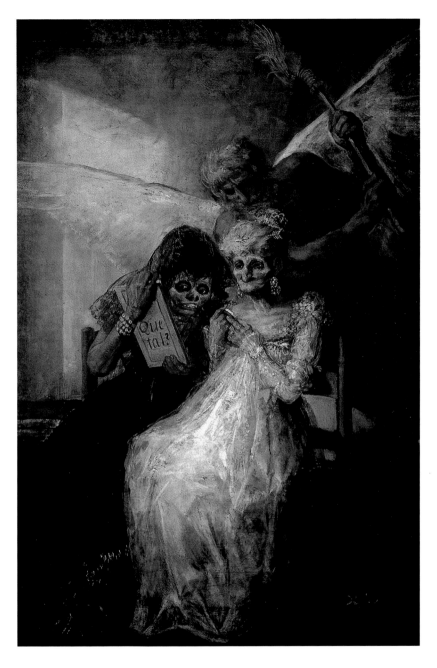

시간과 노파들
Les Vieilles or **Time and the Old Women**, 1810~1812년
캔버스에 유화, 181×125cm
릴, 팔레 데 보자르

잔인한 시간의 신인 크로노스는 두 노파 뒤로
날개를 펴고 있다. 두 노파는 화려한 옷과 보석으로 장식하고
(한 명은 마리아 루이사가 착용했던 사랑의 화살 머리핀을 하고 있다).
"잘 지냈니?(Que tal?)"라고 거울에게 묻고 있다.

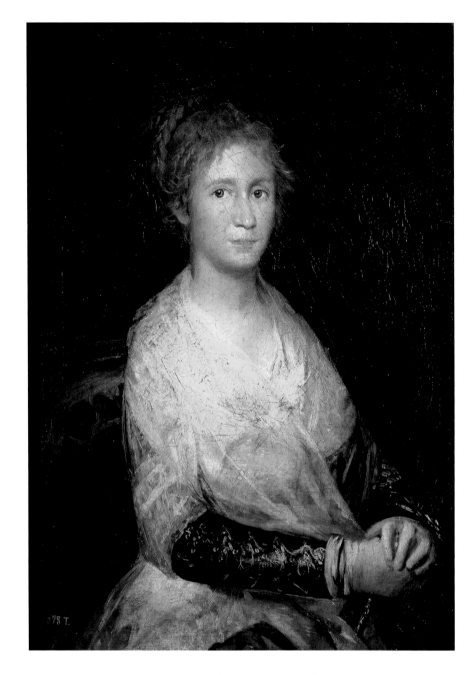

호세파 바예우(혹은 레오카디아 웨이스?)
Josefa Bayeu (or Leocadia Weiss?), 1798년경 혹은 1814년
캔버스에 유화, 81×56cm
마드리드, 프라도 미술관

언제 그려졌느냐에 따라서 고야의 부인 호세파이거나
다음 파트너인 레오카디아 웨이스일 것으로 추측한다.
레오카디아 웨이스는 호세파가 죽은 지 1년 뒤인
1813년부터 고야가 죽기 전까지 함께 살았다.

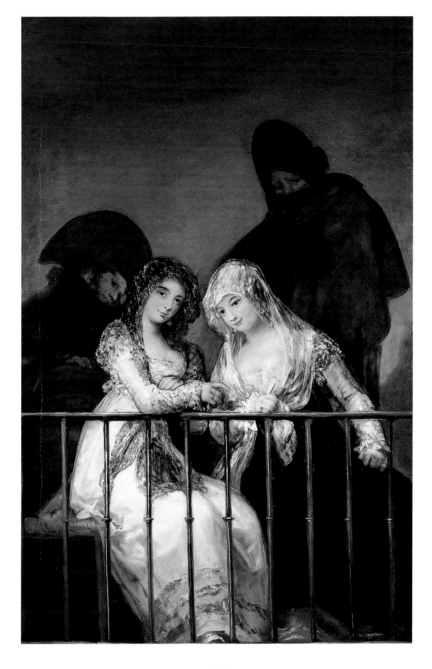

발코니의 마하들
Majas on a Balcony, 1800~1814년
캔버스에 유화, 194.8×125.7cm
뉴욕, 메트로폴리탄 미술관

위협적인 모습에 무거운 망토를 쓴 마호들의 감시 아래,
두 마하들이 행인들을 보고 있다. 한 여인이 미소를 짓고 있는데
고야의 작품 속 여인으로서는 굉장히 드문 모습이다.
1995년 이래로 이 작품의 진위가 의심되고 있다.

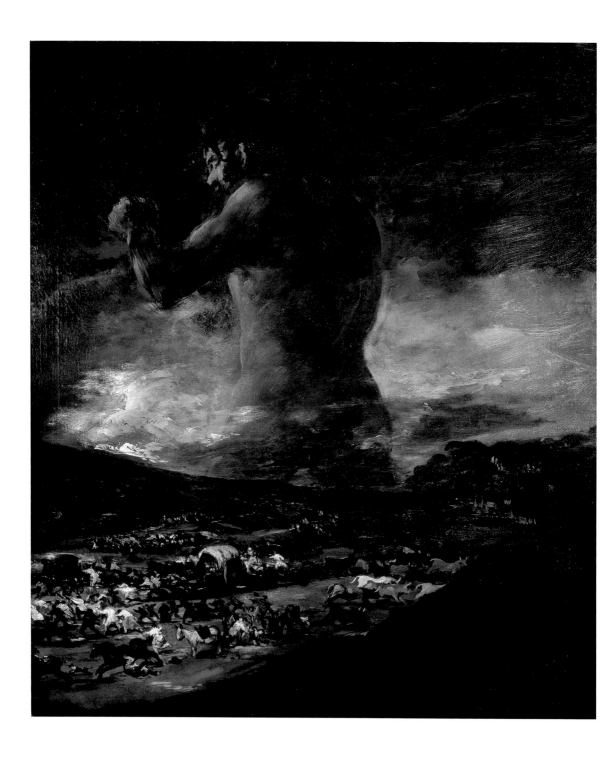

아무도 이유를 말할 수 없다 – 전쟁의 참화

1807년 프랑스 군대는 국경을 넘었고 1808년 마드리드에 이르렀다. 프랑스를 옹호하던 많은 진보주의자들처럼 고야도 딜레마에 빠졌다. 마드리드의 계몽주의자 '일루스트라도'들은 프랑스인들이 원하는 대로 개혁하기를 바라는 한편, 스페인 사람으로서의 국가적인 자존심에는 상처를 입었다.

5월 2일, 마드리드에 소동이 벌어졌다. 프랑스 병사가 말에서 끌어 내려져 폭력을 당한 것이다. 뮈라 장군은 "프랑스인이 피를 흘렸다. 되갚아야만 한다!"라고 발표했으며, 무기를 소지한 스페인인은—사실 스페인 남자들은 모두 칼을 가지고 다닌다—누구든 총살을 당했다. 거지, 장인, 승려, 그리고 시장에서 생산물을 파는 농부까지 400명의 일반 시민들이 체포되어 5월 3일에 처형당했다. 이 대학살은 국가적 폭동의 발단이 되었고, 스페인 사람들은 프랑스 점령군에 대항하여 독립 투쟁을 했다. 당시 기준으로는 이미 62세의 나이 든 노인이었던 고야는 두드러지게 활동하지 않았다. 또한 얼마나 많은 일들을 직접 겪었는지도 불분명하다. 1808년 10월, 고야는 자신이 자란 도시인 사라고사로 여행을 떠난다. 그림을 통해 도시의 용감무쌍했던 방어를 기리기 위해서였다. 비록 작품이 만들어지지 않았지만, 젊은 여인인 아고스티나 데 아라곤의 영웅적인 행동을 담은 동판화를 제작했다(58쪽). 사내들이 모두 쓰러진 후에도 여인은 대포에 불을 붙였고, 포탄은 사라고사의 성벽에서 날아와 프랑스군을 물리쳤다. 고야는 적군과 도시를 그리지 않고, 오직 포탄과 시체 더미 위에 올라가 있는 연약한 여인을 그렸다.

고야는 12월에 마드리드로 돌아갔다. 나폴레옹은 자신의 큰형 조제프 보나파르트를 왕위에 올리고, 다른 모든 가장들처럼 고야는 그에게 충성을 맹세해야만 했다. 1810년 그는 조제프 보나파르트를 마드리드의 우의적 묘사의 일부로 그렸다. 스페인 사교계나 프랑스 사람들, 그리고 마하의 초상이나 장르화 등을 그리며 생계를 이어갔다. 그러나 작품의 중요한 주제는 전쟁이었다. 나폴레옹 군대에 저항하여 스페인이 게릴라 전쟁을 벌였고, 유럽 전쟁사에서 전례 없는 규모로 증오와 잔인함이 분출했다. 고야는 살인, 고문, 강간의 광경들을 스케치북에 채웠고, 그것들을 동판화로 옮겼다. 그중 82점을 택하여 『전쟁의 참화』 연작으로 제작했다.

연작 속 이미지들은 프랑스 혁명의 이상 혹은 고야의 영광스러운 국가 이름 어느 쪽도 지지하지 않는다. 프랑스와 스페인의 대량 학살, 그리고 종종 어느 편의 사람들이 죽이고 죽임을 당했는지 알기 힘든 장면들을 보여준다. 이것은 서구 미술사에서 새로

1808년 5월 2일(부분)
The Second of May, 1808 (detail), 1814년
캔버스에 유화, 266×345cm
마드리드, 프라도 미술관

거인
The Colossus, 1808~1812년
캔버스에 유화, 116×105cm
마드리드, 프라도 미술관

나폴레옹의 군대는 스페인을 점령했다. 사람과 동물들이 공포로 도망치는 가운데, 거인의 의미가 외국인 군사인지, 잔인한 게릴라 전쟁인지, 형이상학적 위협인지는 불분명하다.

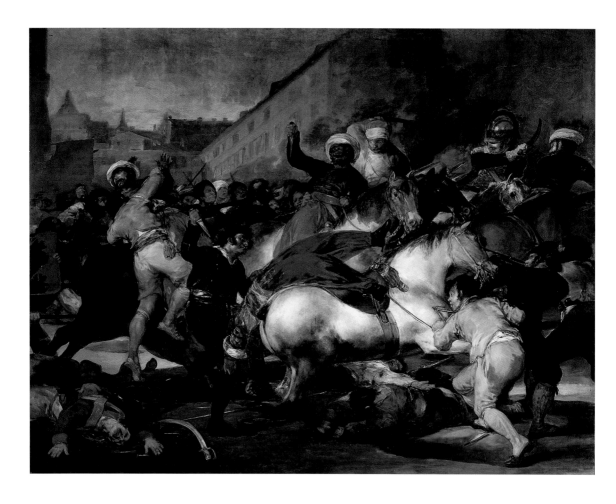

1808년 5월 2일

The Second of May, 1808, 1814년
캔버스에 유화, 266×345cm
마드리드, 프라도 미술관

5월 2일. 마드리드에서 프랑스 군인이 말에서 떨어지고 폭력을 당하는 소동이 일어났다. 뮈라 장군은 앙갚음을 선언한다. 마멜루크 용병은 공격하고, 스페인 사람들은 칼로 방어하고 있다. 고야의 작품에서는 누가 이겼는지 정확히 알 수 없다.

운 것이었다. 이집트인과 그리스인들 이후로, 전투에 대한 묘사는 승리에 대한 영광을 그려왔다. 승리자들은 예술 작품을 통해 후세를 위해 했던 행동들을 보여주길 원했다. 의뢰 받은 동판화는 아니지만, 대포 앞의 여성을 그린 삽화는 현재까지 영웅적 행위의 자취를 그린 그의 유일한 작품으로 남아 있다. 승리자는 어디에도 없다. 고야는 사람들이 서로를 어떻게 대하는지, 혼돈과 전쟁으로 인해 어떻게 평화롭던 시민들이 잔혹한 야수로 변하는지에 흥미를 갖는다.

전쟁을 새로운 시각으로 보면서 고야는 새로운 표현의 방법을 발견했다. 교수형에 처해진 자들을 그린 두 개의 동판화를 비교해보면 알 수 있다(59쪽). 앞서 1633년에 제작된 자크 칼로의 작품은 30년 전쟁 중에 있었던 대규모 교수형을 묘사했다. 대략 24명의 사람들이 나뭇가지에 매달려 있다. 장면의 중심에 나무가 서 있고, 나무 양쪽의 가지를 따라 사람들이 매달려 있다. 작품은 조화롭게 균형이 맞춰져 있고 깔끔하게 구조되어 배치되었다. 형식면에서 보았을 때, 대량 살인 장면을 표현한 만족스러운 작품이다. 이런 질서의 느낌은 함께 적힌 구절에 의해 강화되는데, 이 글은 강도들이 응당 그래야 할 운명을 만났다는 내용이다.

약 200년 후, 고야 역시 칼로처럼 중심축을 강조하는데, 나무가 아니라 죽은 자의 몸을 중심에 두었다. 또한 섬뜩한 죽음의 장면에서 거리를 둔 칼로와 달리 교수형에

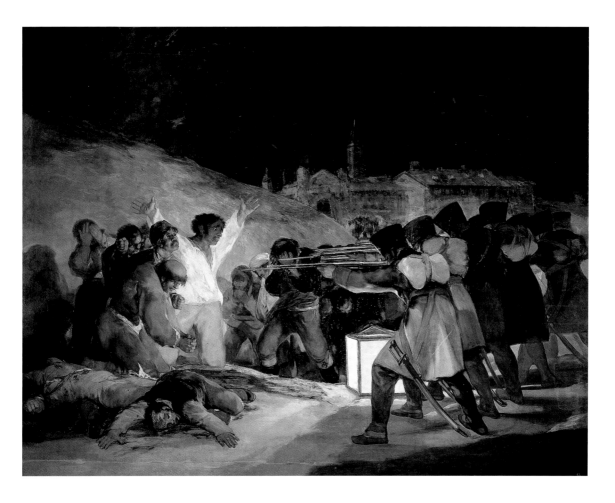

처한 사람을 바로 전경에 배치했다. 고야는 삼차원의 공간을 배경으로 구성하지 않고, 시신을 매단 끈이 걸린 나무 두 개와 덤불뿐인, 풍경의 극히 일부분만 보여준다. 모든 것들이 탈장소화되고 무의미해 보인다. 프랑스 군인은 임무를 잘 끝낸 것처럼 평온하게 기대어 있다. 그의 얼굴에서는 만족스러움도 증오심도 보이지 않는다. 그가 기댄 석조 대좌에 뭔가 글이 있을 것 같지만 아무것도 적혀 있지 않다. 고야는 『전쟁의 참화』에서 동판화에 간략한 어구를 함께 넣었다. 따라서 이 판화는 전체 시리즈에서 이 작품 바로 앞의 것, "아무도 이유를 말할 수 없다"고 적힌 작품과 관련이 있다. 교수형을 당한 남자 바로 아래 '여기도 마찬가지'라는 의미의 "Tampoco"라는 말이 드러나게 적혀 있다.

　『전쟁의 참화』는 화가가 직접적으로 관찰하기 힘든 게릴라전의 정확한 기록과 잔혹 행위들, 시체뿐만 아니라 부상병과 굶주린 사람들을 보여준다. 그가 전쟁 특파원은 아니었기 때문에 상상력을 동원했다. 『카프리초스』에서는 어두운 그림자 같은 불안과 위협적인 분위기가 그의 상상력을 지배하고 있다. 이러한 두려움은 청각 장애로 인해 방향감을 상실하고 불안을 안게 되면서 고조되었을 것이다. 과거에 그렸던 거대한 박쥐에서처럼 그는 이제 고문과 살인의 환영에 의해 고통 받고 있었다. 이것은 벌거벗은 남자가 나무에 꿰뚫린 동판화에서처럼 리얼리티의 영역 너머까지로 확장되었다.

1808년 5월 3일
The Third of May, 1808, 1814년
캔버스에 유화, 266×345cm
마드리드, 프라도 미술관

5월 3일. 약 400명의 스페인 사람들은 전날 체포되어 프랑스군에 총살당했다. 이 학살은 전국적인 폭동의 발단이 되었다.

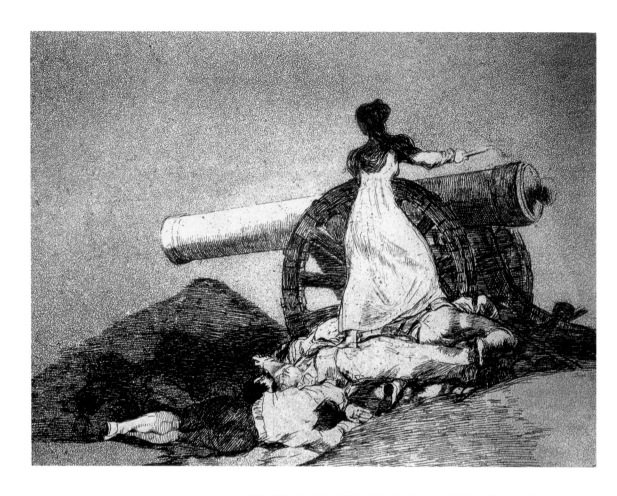

얼마나 용기 있는가!(전쟁의 참화 7)
What courage! (The Disasters of War 7),
1810~1815년
에칭과 애쿼틴트, 15.5×20.8cm

고야는 『로스 카프리초스』 이후의 동판화 연작 『전
쟁의 참화』를 통해 프랑스에 저항한 전투를 그렸
다. 80점이 넘는 작품이지만 영웅주의에 관해서는
거의 없다. 이 작품은 사내들이 모두 죽고 난 뒤
대포를 발사하는 젊은 여인의 영웅적인 모습이다.

59쪽 위 그림
여기도 마찬가지다(전쟁의 참화 36)
Here neither (The Disasters of War 36), 1812년경
~1815년
에칭과 애쿼틴트, 15.8×20.8cm

죽은 사내를 보며 생각에 잠긴 남자는 제복을 입
은 군인이다. 편안한 자세로 기대어 앉아 있다. 고
야 역시 살인에 대해 의문을 갖고 있었다.

다른 작품에서도 두 명의 제복을 입은 사내들이 벌거벗은 사내의 다리를 양 옆으로 찢
고, 또 다른 한 명이 검으로 사내의 생식기 부위를 자르려 하고 있다(61쪽 아래). 『전
쟁의 참화』 속 여성들은 폭행당하고, 곤경에 처하며, 살해되지만, 잔혹하게 신체가
훼손되지는 않는다. 고야는 남성들을 위해 이런 죽음의 형태를 남겨둔다. 남성들의
환상은 이와 같은 전쟁 이미지들에 그들의 독특한 취향을 부여하는 것이었다.

　1813년 나폴레옹은 남은 군대와 함께 러시아에서 돌아와 라이프치히에서 패배한
다. 통치의 끝이 명확히 보이는 순간이었다. 조제프 보나파르트는 마드리드를 떠나
고 마리아 루이사와 카를로스 4세의 아들인 페르난도 7세가 돌아온다. 그는 과거 전
제주의 정치를 재건하고, 종교재판을 부활시켰다. 교회에 재산을 돌려주고, 조세를
면제시켜 줌으로써 이전의 세력을 회복시켰다. 숙청의 물결이 시작되고, 프로이센의
특사가 적은 바, 특별위원회는 "누구든 의심스러운 사상을 갖고 있는 사람은 체포를
명한다"고 했다. "강도, 살인자들과 함께 감옥으로 끌려간 희생자의 수는 셀 수 없고,
그들 중에는 재능과 국가에 대한 봉사가 남다른 많은 사람들이 포함되어 있다. 이러
한 폭정을 더욱 잔인무도하게 만드는 것은 모든 재능과 도덕적인 감정을 버린 광신적이
고, 탐욕스러우며, 복수심에 불타는 성직자들에 의해 행해진다는 사실이다. 재정
적으로는 절망적인 혼란의 상황이다."

　숙청은 5만 명의 스페인 사람을 추방시켰다. 페르난도의 눈에는 그 역시 협력자였

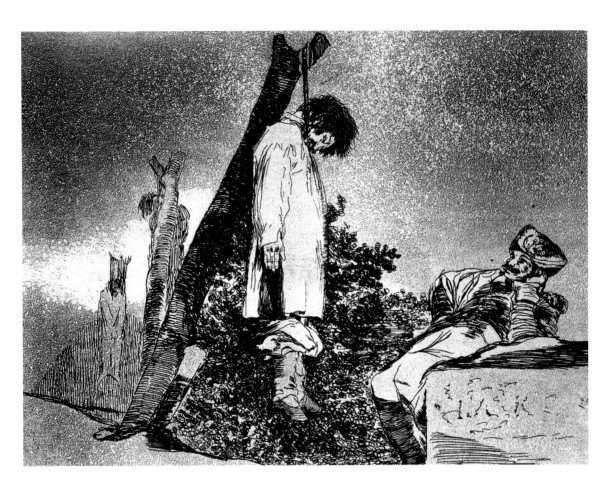

지만, 고야는 남았다. 망명을 떠나기에 나이가 많다고 느꼈을까? 유명인사와 같은 지위가 자신을 보호해줄 것이라 생각했을까? 궁정화가로서의 급여를 잃는 것을 두려워했을까? 그는 종교재판에서 〈옷을 벗은 마하〉에 대한 책임을 묻는 것에 대답하지 못했으나, 형을 선고 받지는 않았다. 증인들은 고야가 "단연코 침략 정부와의 접촉을 거부했다"고 증언했다. 고야는 새로운 통치자들에게 "유럽의 독재자들에 대항한 우리의 영광스런 반란을 그린 가장 인상적인… 장면들을 붓을 통하여 영원히 남기는 것이 가장 큰 바람"임을 표현한다. 당국은 자비로움을 보여주었다. 두 개의 큰 사이즈의 작품을 위한 캔버스, 물감의 구입을 맡아주었을 뿐 아니라 작품을 그리는 동안 화가에게 비용을 지급해주었다. 1814년 고야는 새 왕을 그린 6개의 초상화를 전달하고, 자신의 계획을 실행한다.

두 그림 〈1808년 5월 2일〉(56쪽)과 〈1808년 5월 3일〉(57쪽)은 화가가 전투 장면을 직접 작업실로 가져온 것처럼 생생하다. 사건이 일어난 지 6년 후에 그려졌으며, 최고의 예술적 기교로 완성되었다. 특히 〈1808년 5월 3일〉은 더욱 사실적이다. 죽음을 눈앞에서 바로 직면한 희생자들만이 불빛 아래에 서 있어서 하나하나 알아볼 수 있다. 군인들은 누구인지 알아볼 수 없게 묘사되었다. 희생자들은 제각기 다른 동작을 취하고 있다. 주먹을 불끈 쥐거나 기도로 부여잡은 두 손, 얼굴을 움켜쥔 모습 혹은 그리스도의 처형 이미지처럼 팔을 넓게 벌린 모습 등이다. 반면에, 군인들은 옆의 사

자크 칼로
교수형
The Hanged (from Les Grandes Misères de la Guerre), 1633년
동판화, 8.3×18.6cm
앤아버, 미시간, 미시간 대학 미술관

칼로는 고야보다 먼저 전쟁의 공포들을 새겼다. 희생자들이 노상강도였음을 알 수 있는 구절을 포함하고 있어 교수형에 대한 이유가 확실하다. 두 편의 나무에 비슷한 수의 시체가 걸려 있고, 창병은 배경의 양옆으로 서 있다. 형식적인 시각에서 만족스러운 배치로 묘사되었다.

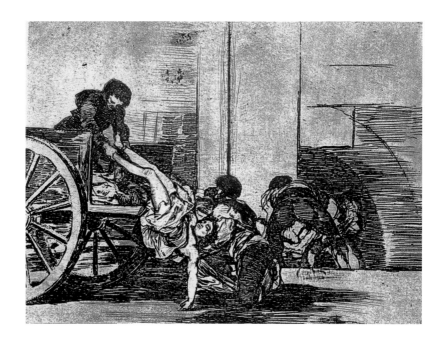

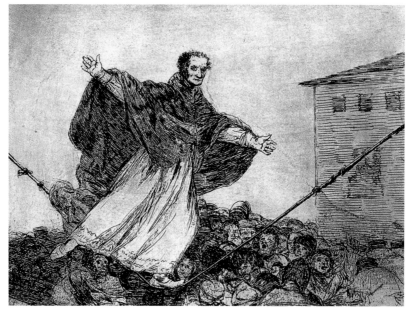






위
묘지로 가는 수레마차(전쟁의 참화 64)
Cartloads to the cemetery (The Disasters of War 64), 1812~1815년
에칭과 애쿼틴트, 15.5×20.5cm

전쟁은 나라를 황폐하게 만들었다.
들판은 경작되지 않았고 도시 사람들은 가난에
허덕였으며 굶주렸다.

아래
밧줄이 끊어지게 하소서(전쟁의 참화 77)
May the rope break (The Disasters of War 77), 1815~1820년
에칭과 애쿼틴트, 17.5×22cm

교황은 관중들 위쪽에서
균형을 잡고 있다. 밧줄이 끊어질 수도 있다는
바람은 이루어지지 않았다.



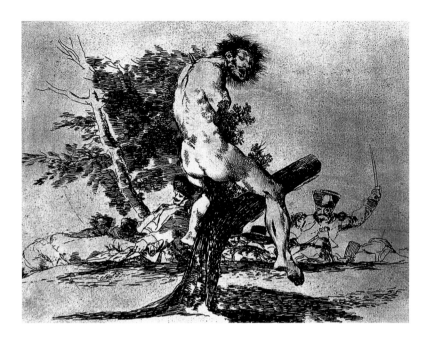

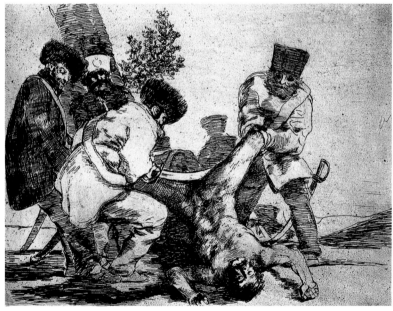




위
이것은 더 나쁘다(전쟁의 참화 37)
This is worse (The Disasters of War 37), 1812~1815년
에칭과 워시, 15.7×20.7cm

나무의 몸통은 몸을 뚫고 어깨로 튀어나왔다.
전쟁의 현실적인 모습이 아닌, 괴로움을 당하는
사람에 대한 고야의 환상이다.




아래
무엇을 더 할 수 있을까?(전쟁의 참화 33)
What more can one do? (The Disasters of War 33), 1812~1815년
에칭과 워시, 15.8×20.8cm

프랑스 군인들은 무방비 상태의 남자를 거세하거나 죽이려 한다.
이 장면 또한 마드리드에 사는 화가가 직접 보지 않은 것이다.
잔혹함과 죽음은 그의 상상력을 자극했다.




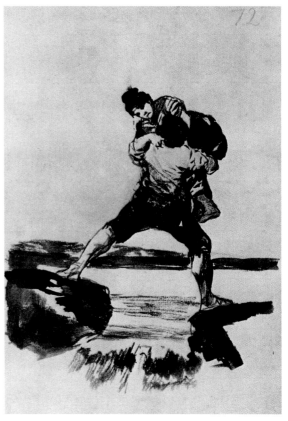

신발로 다른 여인을 치는 여인(앨범 F)
Woman Hitting Another Woman with a Shoe
(Album F), 1812~1823년
세피아 워시, 20.5×14.1cm
로테르담, 보이만스 반 뵈닝겐 미술관

오른쪽 그림
여인을 옮기는 농민(앨범 F)
Peasant Carrying a Woman (Album F),
1812~1823년
세피아 워시, 20.5×14.3cm
뉴욕, 미국 히스패닉 소사이어티

고야의 스케치북에는 전쟁과 고문에 관한 장면뿐 아니라 평범한 사람들의 일상 장면도 많다. 춤, 음주, 개울을 건너는 여인을 돕는 사내 등을 볼 수 있다.

람과 동일한 자세로 엄격하게 서 있다. 고야는 남자의 쭉 뻗은 팔 동작에 내포된 암시를 놓칠 경우를 대비해 그의 펼친 손바닥에 성흔을 넣고, 머리 뒤로 후광과 같이 빛을 발하게 했다. 총살형 집행 절차의 세부 조항은 화가들에게 관심 밖의 일이었다. 고야가 실제 집행을 고려해서 그렸다면 포로들은 묶여 있었을 것이고 소총수로부터 멀리 떨어져 있었을 것이다. 어떤 군인도 처형 순간에 속절없이 죽는 사람들의 얼굴을 보고 싶어하지 않기 때문이다. 고야는 현실적인 것보다는 종교적인 주제를 택하면서 독재자로부터 자유를 얻은 국민들을 성인으로 공표했다. 그로써 스페인 사람들의 저항을 대표하는 국가의 아이콘을 창조한다.

이러한 작업의 동기는 그다지 영웅적이지 않았다. 고야는 새로운 독재자였던 페르난도 7세와의 관계를 발전시켜 자신의 급여를 유지하고, 마드리드에서 계속 살고 싶었다. 현실적인 기회주의는 고야를 나타내는 큰 특징이다. 고맙게도 페르난도는 고야에게 급여를 허락했지만 두 개의 작품은 보관실로 보내버린다. 서민을 옹호하는 것은 전제 군주로서의 이미지와 맞지 않기 때문이다.

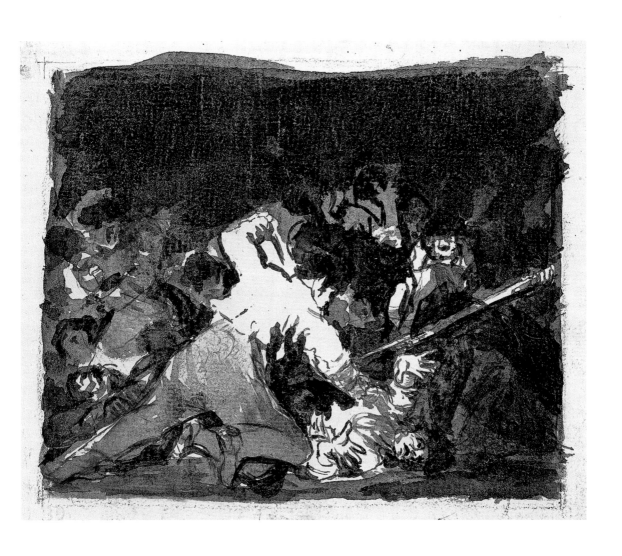

전쟁 장면
War Scene, 1810~1812년
브러시와 세피아 워시, 15×19.5cm
마드리드, 프라도 미술관

「전쟁의 참화」동판화로
옮겨지지 않은 디자인 중 하나로
음울한 광경이다.

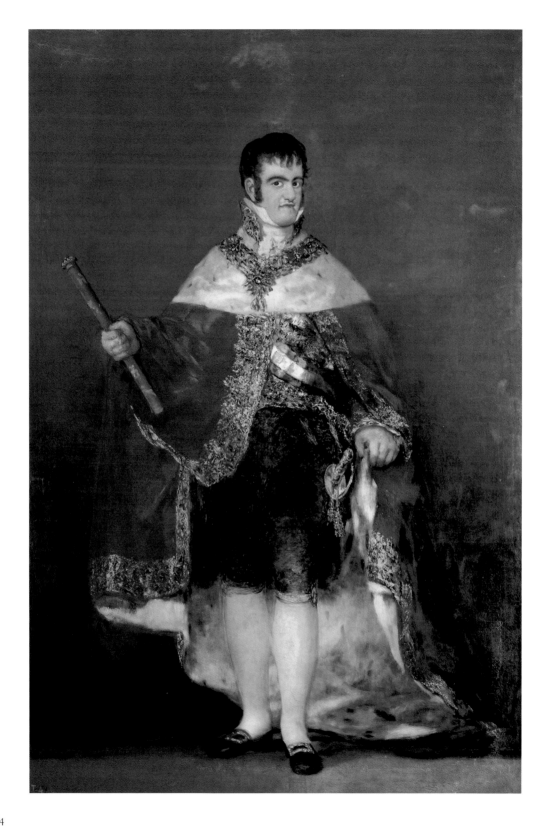

하늘은 비어 있다 – 검은 그림

프랑스인에게 대항한 해방 전쟁은 스페인 내전으로 이어졌다. 혼돈과 억압과 저항의 시기였다. 교회와 유대를 지속한 페르난도 7세가 한쪽에, 헌법 지지파가 다른 쪽에 있었다. 이 헌법은 스페인의 시민들에게 더 많은 권리를 주고, 교회와 왕권의 동맹은 약화시켰다. 범죄 조직은 나라를 공포에 떨게 했다. 위협적이고 불안으로 가득한 시기였다.

언제 〈종교재판소〉(67쪽)와 〈정어리의 매장〉(66쪽)을 그렸는지는 명확하지 않지만, 해방 전쟁의 끝 무렵 혹은 그 이듬해에 그렸음이 분명하다. 이 작품들은『전쟁의 참화』처럼 고문과 죽음을 직접적으로 이야기하지는 않지만 뚜렷한 위험을 전한다. 신나게 마시고 노는 축제인 '정어리의 매장'은 만사나레스의 둑에서 행해졌으며, 여기에 산이시드로 축제의 소풍을 나온 사람들과 유사한 군중들이 널리 퍼졌다. 화가는 흥청거리는 사람들의 거대한 무리에 작품에 중심을 두지 않고, 마스크를 쓰고 춤을 추는 작은 집단에 둔다. 하지만 고야의 작품에서 가면들은 예외 없이 속임수, 악의, 악령의 힘을 숨기는 역할을 한다. 마스크를 쓴 집단의 음울한 축제는 위험을 암시한다.

〈종교재판소〉는 교회의 공포정치를 고발했다. 고야는 이 작품을 통해 '신앙령'의 한 일화를 보여준다. 붐비는 법정에서 피의자는 이단임을 자백하고 판결을 선고 받은 뒤 교회와 '화해'한다. 이단자는 잘못을 뉘우치지 않았다고 판명되면 교회에서 제명당하고 일반 당국에 넘겨져 화형을 당했다. 비록 고야가 〈종교재판소〉를 그릴 당시 이러한 재판들은 더 이상 대중들 앞에서 열리지 않았지만, 일반적인 공포와 무력감을 지속적으로 부채질했다.

1819년 고야는 사뭇 다른 작품을 제작했다. 종교적인 주제였다. '안토니오의 경건한 학교들'의 수도원으로부터 작품을 의뢰 받은 것이다. 수도원 신부들은 가능한 한 좋은 교육을 제공하는 데 열성적이었다. 이들은 빈민 아이들에게 중요한 삶의 기술을 가르치고 아이들이 죄의 길로 빠지지 않을 것이라 믿었다. 사라고사에서 '경건한 학교들' 중 한 곳을 다니며 어린 시절을 보낸 고야는 아마도 선생님들께 감사하는 마음으로 적은 돈을 받고 작품을 완성했을 것이다. 화가는 수도원의 창립자로 1648년에 세상을 떠난 성 호세 데 칼라산스를 그렸는데(68쪽), 그가 죽기 전에 마지막으로 영성체를 받는 장면이다. 독실한 신자의 영혼을 맞아들이기 위해 종교화에서 흔히 함께 등장하는 천사, 그리스도, 마리아의 모습은 여기에 없다. 위에서 내려오는 것은 오직 높은 창문을 통해 쏟아져 내리는 빛줄기이다. 칼라산스는 극히 조심스러운 후광을 입고 있다.

69세의 자화상
Self-portrait Aged 69, 1815년
캔버스에 유화, 51×46cm
마드리드. 산페르난도 왕립 아카데미 미술관

64쪽 그림
왕의 망토를 두른 페르난도 7세
King Ferdinand VII with Royal Mantle, 1814년
캔버스에 유화, 212 x 146cm
마드리드. 프라도 미술관

마침내 프랑스인들이 추방되고 1814년 망명 중이던 페르난도 7세가 돌아왔다. 30살의 군주는 고야와 가깝게 지내던 스페인의 진보주의자들을 괴롭혔다. 고야는 궁정화가로서의 태도와 급여를 유지할 수 있을지 염려되어 왕을 위해 의뢰 받지 않은 6점의 초상화를 그렸다.

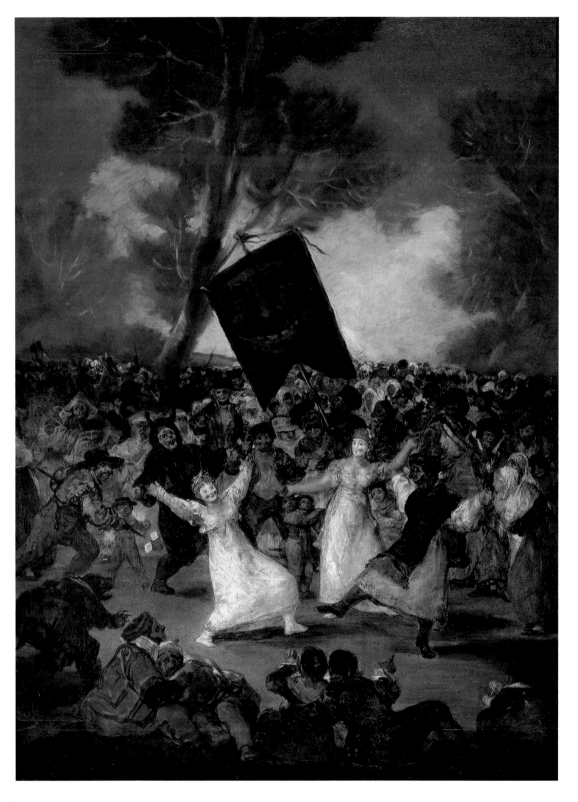

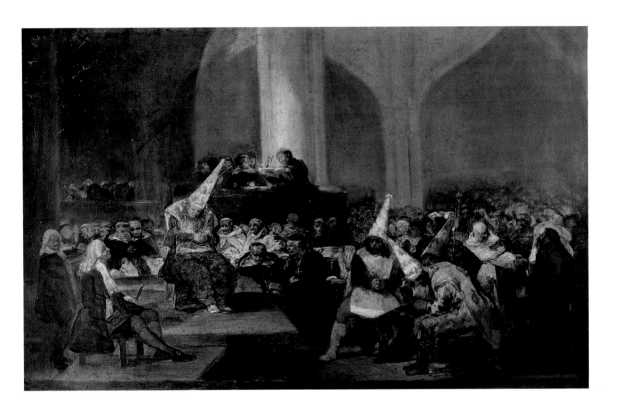

종교재판소
The Inquisition Tribunal, 1812~1819년
패널, 46×73cm
마드리드, 산페르난도 왕립 아카데미 미술관

종교재판은 15세기에 교회가 운영하는 법정의 형태로 스페인에 도입되었으며, 군주를 보호하는 목적이었다. 1784년 마드리드에서 마지막으로 공개 처형이 있었으나, 페르난도의 통치하에 이런 '역사적' 장면은 여전히 교권 개입에 반하는 선전으로 분류될 수 있었고 화가를 곤경에 빠뜨릴 수 있었다.

66쪽 그림
정어리의 매장
The Burial of the Sardine, 1812~1819년
패널, 82.5×52cm
마드리드, 산페르난도 왕립 아카데미 미술관

마드리드의 카니발은 재의 수요일에 가면을 쓰고 춤을 추며 행진하는 것으로 최고조에 달한다. 이교도의 봄 축제와 종교 행진을 패러디하였다. 고야는 가면과 의상 이면의 악령의 힘을 감지했다.

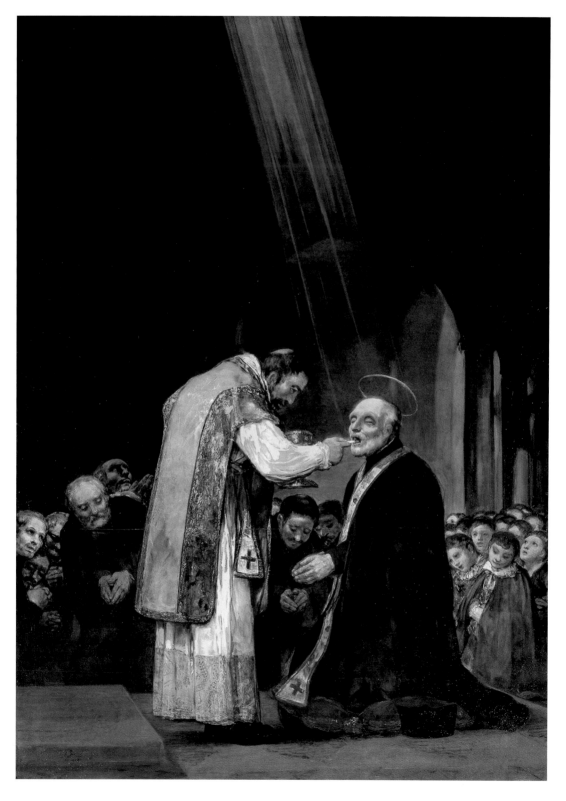

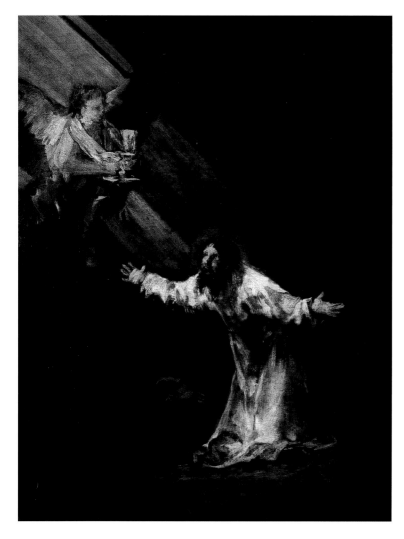

화면을 지배하는 것은 천국의 존재들로 일컬어지는 전통적인 형상들이 아니라, 무릎을 꿇고 있는 성인과 성찬식의 빵을 혀에 놓고 있는 성직자이다. 두 사람이 서로 마주 대하고 있고, 자기들이 하고 있는 일에 완전히 열중해 있다. 화가는 이들에게 공통된 윤곽을 주어 이들을 하나의 완전체로 합쳐지게 했다. 기만과 폭력에 지배되는 인간관계를 그리지 않고 신뢰의 모습을 담은 몇 안 되는 고야의 그림들 중 하나이다.

　고야는 신부들에게 선물하기 위해 작은 그림인 〈감람산 위의 예수〉(69쪽)를 제작했다. 이 장면이 특별한 이유는 무엇일까. 예수 그리스도 자신이 하느님에게 버려졌다고 믿었기 때문일까? 화가는 자신이 분명히 은혜를 받았음을 느끼게 해준 신부들에게 어떠한 모습이 전해지길 원했던 것일까? 혹은 단순히 그가 신과 성 호세를 그리면서 표현한 인간에 대한 믿음을 잃었다는 말일까? 홀로 있는 남자는 의심으로 괴로워하고, 예수의 제자들과 천사들은 어둠 속으로 사라진다.

　행복했던 시기의 프레스코, 즉 왕과 왕비의 찬탄을 누리고 그들의 대형 가족 초상화를 그리던 시기에 그린 그림과 비교해보자. 당시의 법무장관은 자유로운 사고를 지

성 안토니오의 기적(부분)
A Miracle of St Anthony (detail), 1798년
프레스코, 지름 약 550cm
마드리드, 산안토니오 데 라 플로리다 성당

천사들은 하늘에서 떨어지지 않지만, 사람들에겐 난간이 필요했다. 고야는 난간을 이용하여 지상세계를 코폴라 가장자리로 최대한 확장했음을 강조했다.

71쪽 그림
성 안토니오의 기적(전체 코폴라)
A Miracle of St Anthony (view of the whole cupola), 1789년
프레스코, 지름 약 550cm
마드리드, 산안토니오 데 라 플로리다 성당

행복한 시기에 제작된 작품이다. 카를로스 4세와 마리아 루이사는 고야에게 원하는 대로 예배당의 장식계획을 디자인하고 실행할 수 있는 권한을 주었다. 화가는 하늘에 천상의 존재들을 그려 넣지 않았다. 우리가 보는 인물들은 경건하고 행복하며 활기 넘치는 인간들이다. 그들 모두가 성 안토니오가 행하는 기적을 지켜보는 것은 아니다. 그는 죽은 자를 되살려 진짜 살인자를 밝히려 한다.

닌 호베야노스로, 고야가 새로 지은 산안토니오 데 라 플로리다의 예배당 장식을 맡도록 보장해주었다(70/71쪽). 성당이 궁에 속해 있었기 때문에 고야의 디자인은 아카데미나 위계적인 교회의 승인을 받을 필요가 없었으며, 국왕 부부는 화가에게 자유를 주었다. 고야는 처음으로 자기 뜻대로 교회 전체의 내부 장식을 할 수 있는 기회를 허락 받았고, 작업계획도 스스로 결정할 수 있었다. 중심 주제는 '성 안토니오의 기적'이었다. 성 안토니오는 아버지가 살인 누명을 쓰자, 죽은 희생자를 되살려서 진짜 살인자의 이름을 밝히도록 했다. 이러한 기적은 13세기 리스본의 법정에서 일어나도록 되어 있었다. 고야는 죽은 자를 살리는 신부의 모습을 둥근 지붕의 아래쪽에 놓고, 둘레에는 구경꾼들이 떨어지는 것을 막기 위해 난간을 둘렀다. 남자, 여자, 아이들을 비롯한 다채로운 무리들은 대부분 현대식 의상을 입고 있다. 그들의 머리 위는 법정의 천장이 아닌, 푸른 잿빛의 하늘이다. 고야는 천사들과 성인들로 가득한 하늘을 그리는 전통적 방식을 따르지 않고, 빈 공간으로 남겨두었다. 천사들은 예배당의 아래쪽에 그렸는데 그들 중 일부는 확연히 여성적인 몸에 낡은 날개를 달고 있으며, 매우 어설프게 공연용 의상을 입은 것처럼 보인다. 예전의 리얼리티는 화가들이 그리는 이

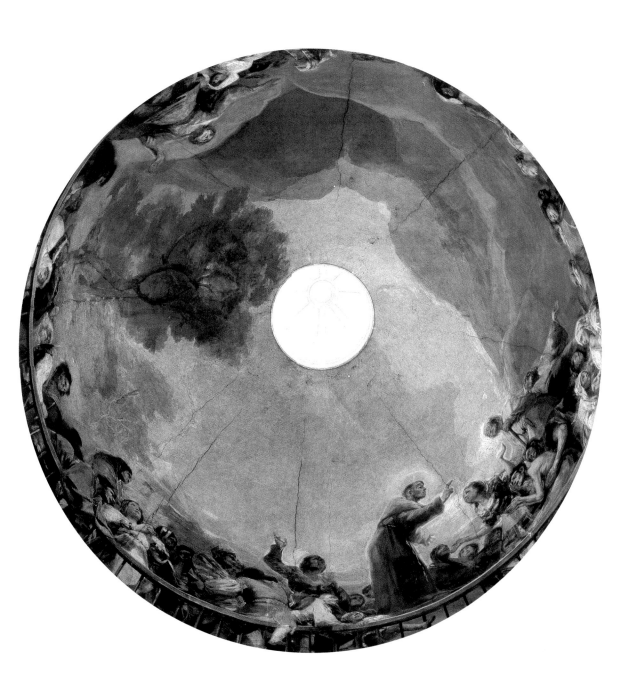

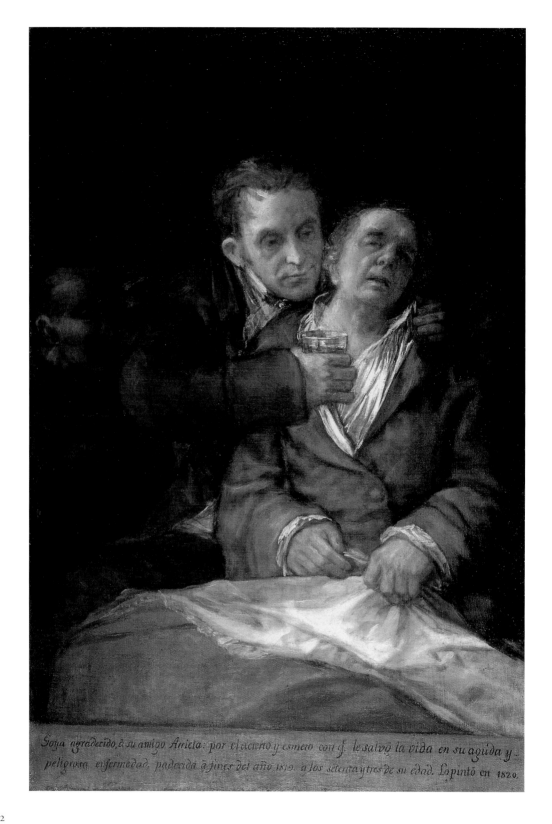

Goya agradecido, à su amigo Arrieta: por el acierto y esmero con q.^e le salvó la vida en su agūda y peligrosa enfermedad, padecida à fines del año 1819. a los setenta y tres de su edad. Lo pintó en 1820.

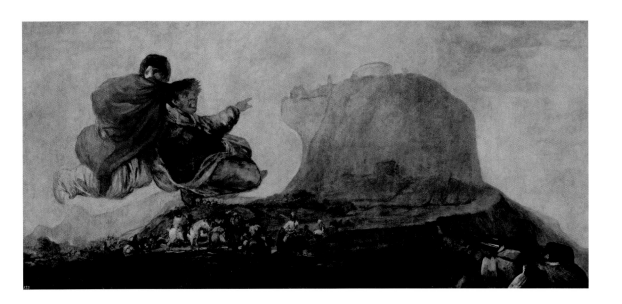

런 성스러운 인물들을 인정했다. 고야는 위쪽에서 자애롭게 인간을 내려다보는 성인과 성서 속 인물들을 다루는 데 훨씬 더 급진적이었다. 고야는 그들을 모두 빼버렸다. 고야가 그들의 존재를 부정하고 싶었는지는 알 수 없지만, 명백한 것은 더 이상 과학 법칙에 모순되는 관습적인 인물 재현 방식을 받아들이지 않았다는 것이다.

대신 고야는 맑은 하늘 아래에서 사람들이 기적에 대해 다양하게 놀라거나 감동 받는 모습이나 단순히 서로 잡담하는 모습을 그렸다. 두 소년은 난간을 기어 올라가고 있다. 전체적으로 인생과 보통사람에 대한 확신, 독단적인 교회 지배층으로부터의 자유로운 존재를 단언한다. 산안토니오 데 라 플로리다 성당은 1799년 축성되었다. '경건한 학교들'의 신부들을 위한 두 개의 작품들은 20년이 지난 1819년에야 관심을 받게 되었다. 고야의 개인적인 상황도 바뀌었다.

1819년 고야는 마드리드의 교외 만사나레스 위쪽에 집을 구입한다. 산이시드로 평원(14/15쪽)을 그렸던 곳 근처이다. 어쨌든 청력을 상실해서 끼어들기도 어려웠 겠지만 그는 도시의 소문이나 쓸데없는 말들과 거리를 두었다. 집을 옮기게 된 특별 한 이유 중 하나는 홀아비였던 고야와 결혼한 젊은 여인 레오카디아 웨이스와의 '사 회적 통념에 어긋나는 관계'를 유지하기 위해서였다. 1813년 여인은 고야와 함께 살 기 위해 집을 옮기고 얄팍하게 가정부로 위장했다. 두 사람은 이웃과 어울리지 않는 것이 낫다고 생각하고 25에이커의 땅에 새로 집을 세웠고, 이 집은 '귀머거리의 집' 이라 불렸다.

1819년 말에 고야는 인생에서 두 번째로 심각하게 병을 앓는다. 다행히 친구인 의 사 아리에타의 도움으로 건강을 회복한다. 화가는 감사의 뜻으로 의사와 환자의 이중 초상화를 그렸다. 고야는 그림 안에 1819년 말에 73세의 나이로 위태로운 병을 앓던 자신을 구하기 위해 의술과 보살핌을 아끼지 않은 친구 아리에타에게 고마움을 전한 다는 글을 남겼다(72쪽). 청각 장애를 남긴 첫 번째 질병을 앓은 후 고야는 뭔가 새로 운 것, 즉 의뢰 받은 작품에서는 실험하기 어려운 그만의 특징적인 모티프를 그렸 다. 이제 또 한 번 죽음의 문턱에 이르렀던 고야는 새 집의 방 두 개를 그림으로 덮기

아스모데아
Asmodea, 1820~1823년
캔버스에 유화, 123×265cm
마드리드, 프라도 미술관

아스모다이는 집의 지붕을 타고 다니는 악마로 그 의 동료에게 주민들의 음탕한 방식을 폭로했다. 레오카디아 웨이스와의 '사회 통념에 어긋나는 관 계'를 암시한 것으로 보인다.

72쪽 그림
고야와 의사 아리에타
Goya and his Doctor Arrieta, 1820년
캔버스에 유화, 117×79cm
미니애폴리스, 미네소타, 아트 인스티튜트

1819년 고야는 심각한 병에 걸렸다. 병이 나은 뒤 조심스럽지만 강제로 약을 먹이는 의사와 그의 팔 에 안긴, 내키지 않아 하는 환자(화가 자신)를 그 렸다. 그림을 통해 목숨을 구해준 우정의 증거와 같은 친밀감을 느낄 수 있다.

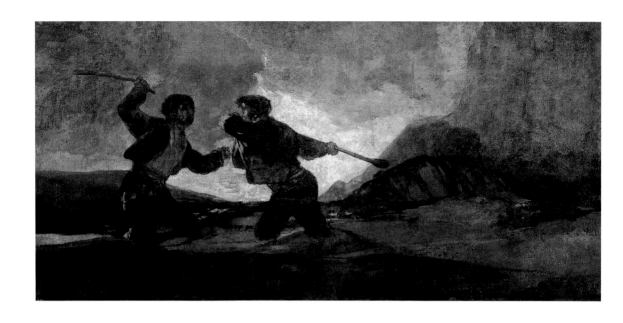

곤봉 결투
Duel with Cudgels, 1820~1823년
캔버스에 유화, 123×266cm
마드리드, 프라도 미술관

두 남자가 곤봉으로 결투를 하고 있다. 무릎까지 찬 모래 속에서 도망칠 수도 없고 과연 승리자라고 해도 여기서 벗어날 수 있을지 의심스럽다. 시야에서 보이는 관중들도 없이 황량한 풍경 속 피비린내 나는 광기가 보인다.

날 수 있는 방법(어리석음 혹은 속담 13)
A way of flying (Follies or Proverbs 13),
1815~1820년
에칭과 애쿼틴트, 24.5×35cm

날아다니는 마녀, 마법사, 부엉이, 박쥐는 고야의 전집에 자주 등장한다. 자유롭게 작업을 할 때, 그가 그린 하늘에는 수호천사들이 아닌 혼란을 일으키는 악마들로 가득하다. 인공적인 날개를 달고 하늘을 날아다니는 인간들 또한 괴상하다.

시작했다. 석고에 유화로 그린 14점의 환영적인 그림으로, 대중에게 보이지 않기로 했다. 고야는 자신을 철저히 차단한 채 고독과 작품 속에 빠져들었다.

어떤 작품 속 인물과 주제들은 당시 고야가 자신의 상황을 즉각적으로 다루었음을 알 수 있게 한다. 〈아스모데아〉는 구약성서에 나오는 악령 아스모다이를 묘사한다(73쪽). 금지된 사랑의 화신 아스모다이는 스페인의 17세기 소설로 유명해졌는데, 마드리드의 지붕을 타고 다니며 주민들이 행한 부적절한 성적 관계를 그의 동료에게 누설하는 악마로 그려졌다. 고야는 시골 별장의 벽에 자신이 세상을 어떻게 보는지, 그리고 무엇이 그것을 위협하는지를 그려 넣었다. 공허하고 의미 없는 세상이었다. 무릎까지 모래에 빠진 두 남자가 곤봉으로 싸우고 있고, 결국 승리자조차도 그곳에서 빠져나오지 못할 것처럼 보인다(74쪽). 그들을 둘러싼 공허한 황무지에서 이들은 어디로 갈까? 얼굴을 내밀고 있는 한 마리의 '개'는 아마도 유사 속으로 가라앉고 있는 듯하다(75쪽). 모든 예술적 전통을 거스르며, 고야는 유례 없이 철저히 공허한 공간을 보여준다. 보이는 것이라고는 회화 공간의 1%밖에 안 되는 개의 머리뿐이다. 아래 부분에는 어둡고도 설명할 수 없는 경사면은 남겨둔 채, 구성의 99%에는 인지 가능한 사물들을 넣지 않았다. 개는 무언가 기대하고 있듯 위쪽을 보고 있지만, 어느 누구도, 성자도 개를 구하려 손을 뻗어 내리지 않는다.

10년쯤 전인 1809년경 독일에서 카스파 다비드 프리드리히는 〈바닷가의 수도자〉라는 제목으로 고야의 작품과 유사한 급진적인 작품을 완성했다(75쪽). 비록 단색의 바탕이 아닌 수평적인 세 부분으로 나누어져 있지만 그 역시 세상을 감축시켰다. 〈개〉에서와 같이 프리드리히의 수도사가 회화적으로 차지하는 부분은 1%에 불과하다. 그의 앞에 놓인 바다와 하늘은 압도적으로 거대하다. 수도자는 음울한 파노라마를 기독교적 세계관으로 동화시키고자 하겠으나, 화가는 그것에 관해서는 아무것도 보여주지 않는다. 물과 하늘 그리고 땅이 있을 뿐이다. 너무나 대단찮은 인간이 자연을 대면하여, 할 말을 잃었다고 하기 이전에, 어떤 의미를 찾겠다고 하는 것이 터무니없지 않은가에 대해 필연적인 의구심이 생긴다. 고야가 한 단계 더 나아갔긴 했지

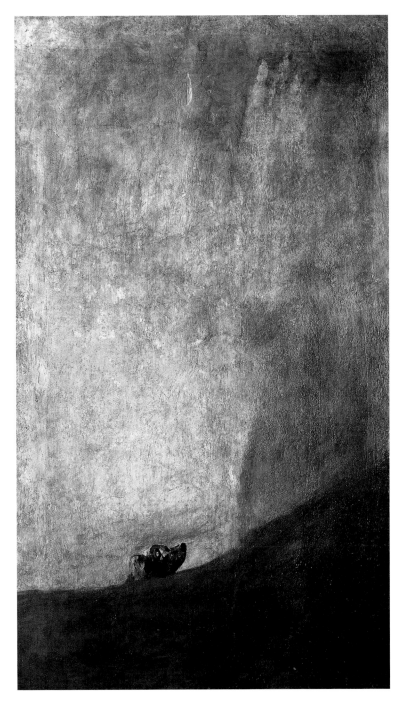

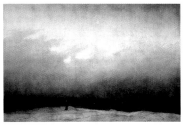

카스파 다비드 프리드리히
바닷가의 수도자
The Monk by the Sea, 1808~1810년
캔버스에 유화, 110×171.5cm
베를린, 국립 미술관

고야가 작품이 있기 10년 전에 독일의 카스파 다
비드 프리드리히는 유사한 주제로 그림을 그렸다.
세 개의 수평적인 색채 구역으로 이루어진 자연
경관에 맞서 극히 작은 남자가 서 있다. 두 작품을
비교하면 고야의 작품이 더욱 단호히 회화적 구성
의 관습을 깨뜨렸다.

개
The Dog, 1820~1823년
캔버스에 유화, 134×80cm
마드리드, 프라도 미술관

개의 머리는 작품 속에서 1퍼센트의 비중도 차지
하지 않으며, 나머지 부분은 아무런 물체 없이 색
으로 채워져 있다. 고독을 묘사하기 위해 이처럼
급진적으로 관습을 거부한 화가는 이전에 없었다.

77쪽 그림
사투르누스
Saturn, 1820~1823년
캔버스에 유화, 146×83cm
마드리드, 프라도 미술관

사투르누스는 아들들이 자신을 꺾을 것이라는 공포심에 그들을 집어 삼켰다. 고야는 고대 신화에 대한 참조 대신. 인간 같은 괴물이 광분하여 시체를 먹고 있는 모습만을 보여준다.

피터르 파울 루벤스
사투르누스
Saturn, 1636~1638년
캔버스에 유화, 180×87cm
마드리드, 프라도 미술관

같은 주제지만 예술이 무엇보다 기품 있는 문화의 덕을 보는 시대였다. 루벤스는 사투르누스를 헝클어진 괴물로 묘사하지 않았으며, 그의 야만적인 행위는 별과 구름을 통해 신화의 영역으로 간주되었다.

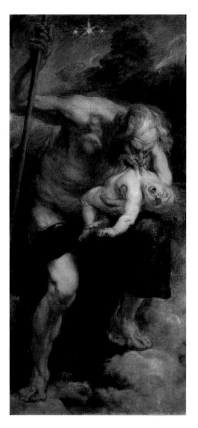

만, 두 화가 모두 색채 영역의 사용과 절망 및 희망 없음에 대한 표현에서 당시의 예술적 관습을 훨씬 넘어섰다.

"검은 그림"이라 불렸던 작품들은 고야의 집 벽에서 캔버스로 옮겨졌고, 현재 프라도 미술관에 전시되어 있다. 작품 속 인물들의 비교를 통해 몇 가지 공통적인 특징을 발견할 수 있다. 노려보는 눈, 위쪽에 드러난 흰자와 아래로 내려온 눈동자, 벌리고 있거나 뭔가를 먹는 입 등이다. 고야는 자신의 아이들을 잡아먹는 〈사투르누스〉에서 아이의 몸을 게걸스럽게 먹어치우는 사람의 형체를 한 괴물을 표현한다. 아이는 손아귀에 꽉 눌려 피를 뚝뚝 흘린다(77쪽). 루벤스는 이와 같은 주제로 1636년에 작품을 완성했는데(76쪽), 고야의 사투르누스에 비해 훨씬 악의가 덜하지 않은가! 루벤스의 작품 속 아기는 아직은 온전한 모습이고 피를 흘리지 않으며 전체적으로 부드럽고 섬세하게 표현되어 있다. 별과 구름의 등장은 이 장면을 신화적 영역으로 밀어 넣고 현실 세계와 멀게 만든다. 반면 고야는 섬세함을 내던지고 결이 거친 터치로 작업했으며 마치 관람자 자신의 영역에서 일어나는 일인듯, 잔혹한 현실주의로 묘사하였다. 공포스러운 환상이다.

〈산이시드로 순례여행〉(78/79쪽)과 태피스트리 디자인으로 그렸던 〈산이시드로 평원〉(14/15쪽)도 유사하게 비교할 수 있다. 초기 작품의 화창한 오후는 우울한 밤에 위협적으로 층층이 쌓여 노래하는 순례자들로 바뀐다. 우리는 눈의 흰자위, 공포 혹은 극도의 강렬함의 암시, 딱 벌린 입을 다시금 본다. 유럽 예술의 역사에서 이런 것을 자주 표현한 화가는 아무도 없었다. 벌린 입은 사회에서나 예술에서 지금까지도 금기시되고 있다. 이것이 얼굴을 추하게 만들기 때문이지만, 실상은 입술과 입이 소화기의 시작이기 때문이다. 이것은 인간의 신체에서 익명으로 남아 있는 부분이며, 개성을 표현하려는 욕구에 이바지하지 못하는 부분이다. 목구멍을 들여다보는 일은, 우리 지적인 존재가 기관 및 스스로 통제할 수 없는 본능적인 욕구에 의존하고 있음을 기억하게 한다.

고야 자신이 원하는 바 자유롭게 디자인한 회화와 동판화에서 반복적으로 벌린 입을 묘사했다면, 이는 '비문명화된' 요소들을 인간 존재에 속한 것으로 이해했기 때문이다. 반면 그는 이런 것을 통제의 상실과 동의어로 보았다. 그는 〈1808년 5월 3일〉처럼 극도의 공포스러운 순간에, 〈사투르누스〉처럼 탐욕의 광기에, 또는 밤에 크게 노래를 불러대는 순례자들처럼 종교적인 황홀경에서, 종종 이런 점을 노려보는 눈과 관련하여 보여준다. 귀머거리의 집에서 고야는 공허함과 의미가 결여된 세계를 환기시켜준다. 생명을 불어넣기 전 신의 손에서 미끄러져 나온 진흙덩어리—구약성서에서 이미지를 빌린—에서 나왔다고 할 인물들이 그곳에 산다. 고야는 아무런 철학을 내놓지는 않았지만, 어두운 그림들은 교회에 의한 구원의 약속과 계몽주의에 의한 삶의 조건의 향상 모두에 깊은 회의주의를 입증한다. 이는 단지 회의주의가 아니라 절망이었을 것이며, 공허한 하늘에 존재하는 날아다니는 마녀와 악마에 대한 공포일 것이다.

출입구 옆에 고야는 그의 연인 레오카디아 웨이스를 그렸다(80쪽). 그녀의 눈은 수심에 잠겨 있고, 입은 닫혀 있으며 자세는 평온하다. 상복을 입고, 스페인 무덤에서 볼 수 있는 종류의 낮은 난간이 놓인 흙무더기에 기대어 있다. 이렇게 차려입은 여성이 난간 옆에서 애도하기보다 흙무더미에 기대고 있다는 것이 비현실적으로 보인다. 하지만 만약 그녀가 신체적으로 죽음에 가까웠다면 이해가 될 수 있다. 이 사람이 레오카디아라면, 무덤의 주인은 화가 자신이 되고, 그의 검은 환상은 내세로부터의 메시지로 이해될 수 있겠다. 그곳에서 우리는 살아 있을 때보다 진실에 훨씬 더 가까이 있

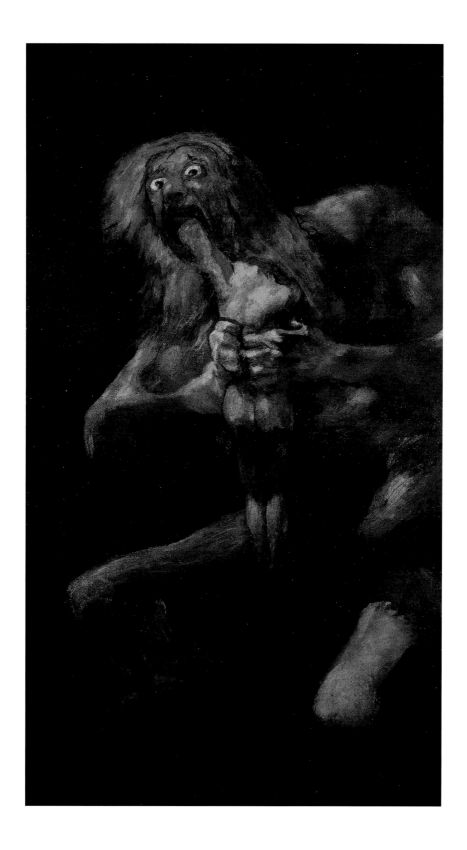

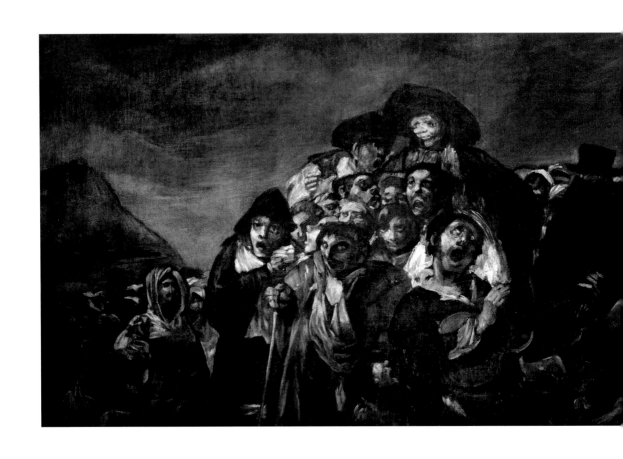

산이시드로 순례여행
The Pilgrimage of St Isidore, 1820~1823년,
캔버스에 유화, 140×438cm
마드리드, 프라도 미술관

수년 전 고야가 태피스트리 밑그림을 그릴 때, 산
이시드로 축제를 화려하고 대중적인 모임으로, 두
어린 공주들의 침실을 꾸미기 위한 활기찬 장면으
로 연출했다(14/15쪽). 몇 년이 지나고 자신을 위
해 작업을 하면서, 성자의 은거지를 향한 순례여
행을 우울한 악몽으로 보았다.

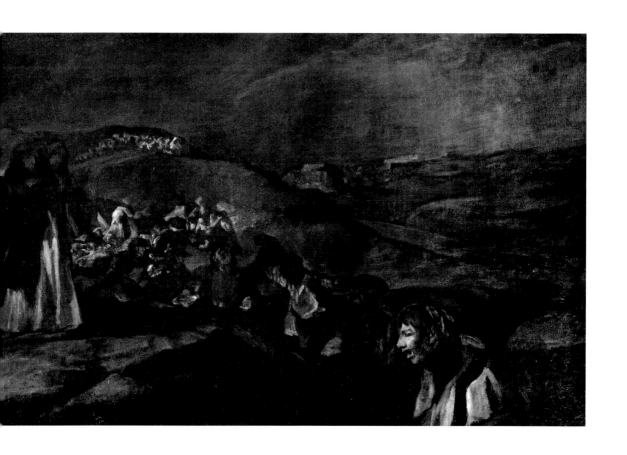

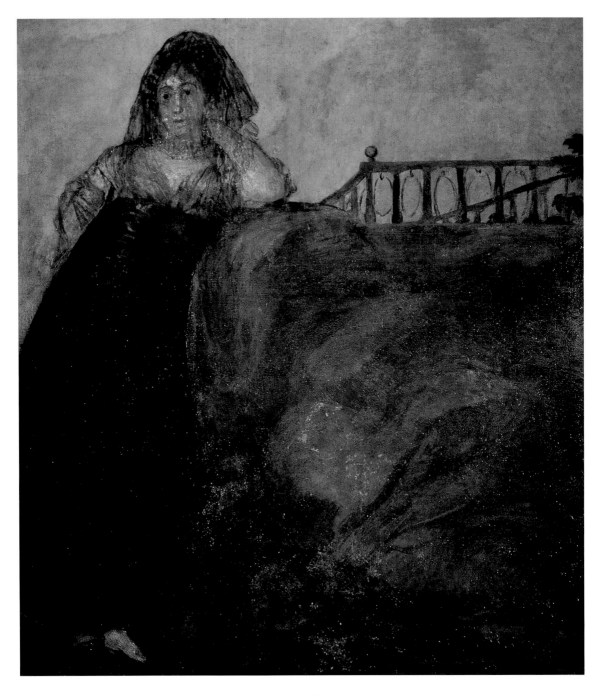

레오카디아
La Leocadia, 1820~1823년
캔버스에 유화, 147x132cm
마드리드, 프라도 미술관

상복을 입은 여성은 아내 호세파가 죽은 뒤 고야의 배우자가 된 레오카디아 웨이스일 것이다. 그녀는 무덤 난간이 있는 흙더미에 기대어 있다. 화가는 이 장면에 대한 어떤 설명도 하지 않는다. 무덤에 누운 이가 고야 자신이고 그의 '검은 그림'은 내세로부터 온 메시지를 의미하는 것으로 볼 수 있을 것이다.

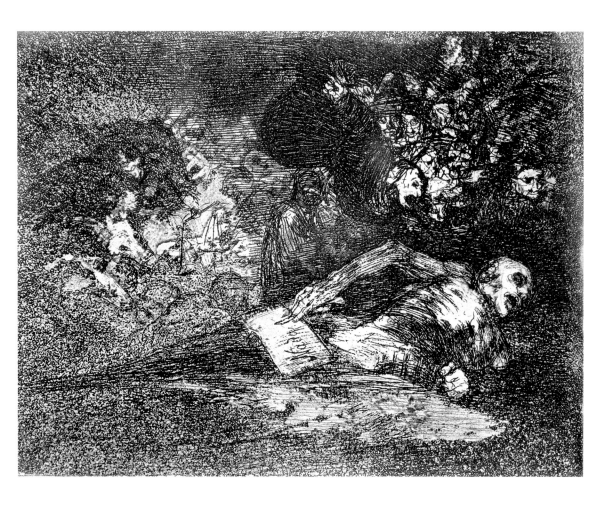

게 된다. 이러한 생각은 이미 『전쟁의 참화』에서 시각화되었다. 시신 하나가 땅으로 부터 헤치고 나아가며 종잇조각을 하나 가리킨다. 그 위에는 'Nothing'이라는 의미의 "Nada"라고만 씌어 있다.

아무것도 아니다. 사건이 말해 줄 것이다 (전쟁의 참화 69)
Nothing. The event will tell (The Disasters of War 69), 1812년경~1820년
에칭과 애쿼틴트, 15.5×20cm

이 동판화는 죽은 뒤에는 진실을 배울 것이라는 희망을 전하고 있다. 시신이 무덤에서 나오려 한다. 시체는 한 장의 종이를 가리키고 있는데 '아무것도 아니다'라는 의미의 "Nada"라고 적혀 있다.

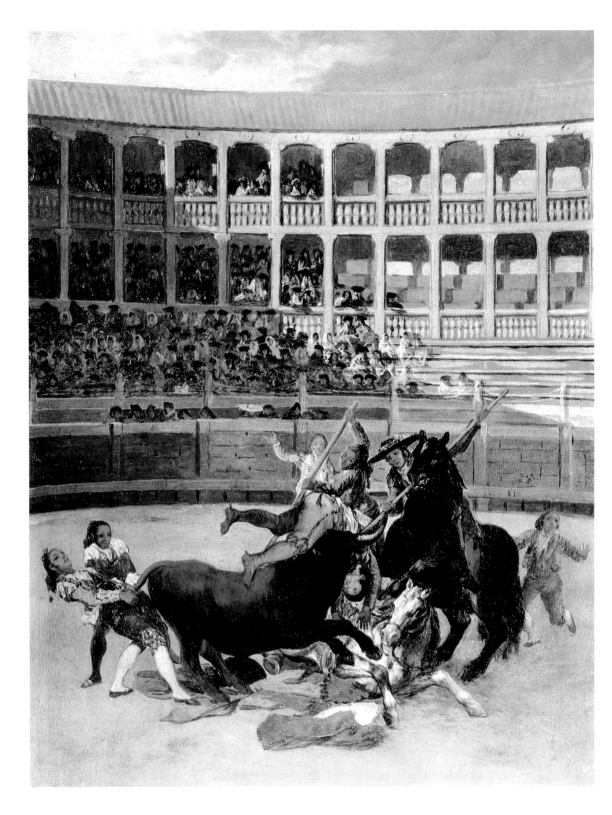

두려움에 대한 애정 – 투우

고야는 어둠의 환상에 빠져 있는 동안 스페인은 내전에 뛰어들었다. 1822년 자유주의 정치인들과 군 장교들은 페르난도를 포로로 잡았다. 1823년, 그는 왕정주의였던 프랑스 군대에 의해 풀려나고 진보주의자들을 숙청하기 시작했다. 수많은 사람들이 스페인을 떠났다. 1823년 6월, 프로이센의 특사는 당시 마드리드의 상황이 새로 억류된 도시보다 상황이 더 나빴음을 기록했다. 그에 따르면, 적어도 "일단 병사들이 전리품을 향한 그들의 욕망을 만족시키면 모든 것이 질서를 되찾는다. 그러나 여기서 밤낮으로 솔다테스카의 총검에 노출된다. 이들은 군사적 훈육의 영향을 받지 않고 아는 것이라고는 복수, 약탈, 절도뿐이다."

고야는 자신의 '귀머거리의 집'에서 위협을 느낀다. 당국이 집을 몰수하지 못하도록 17살 된 손자인 마리아노에게 집을 양도했다. 그때가 1823년 가을이었다. 1824년이 시작될 무렵, 그는 친구의 집에서 3개월 동안 은신해 있다가 6월에 외국으로 갔다. 도망친 것이 아니라, 궁정화가로서의 지위와 급여를 잃지 않기 위해 왕에게 건강 회복을 목적으로 6개월 간 자리를 비우겠다고 정식으로 요청했다. 그 후 고야는 1828년인 생을 마감할 때까지 보르도에 머문다.

고야가 보르도에 당도하자 그의 친구는 78살의 고야를 "귀가 먹고 늙고 동작이 굼뜨고 프랑스 말은 하나도 모르지만, 매우 만족하며 세상을 바라보고자 열망하는" 사람으로 묘사했다. 고야가 다른 화가들과 연락을 하고 지냈는지는 알려지지 않았지만 곧 파리를 여행하여 시간을 보낸다. 그는 레오카디아 웨이스, 그녀의 아들, 고야의 자녀로 추정되는 딸과 함께 보르도에 정착했다. 고야는 더 이상 주문 의뢰를 받지 않았지만, 친구들의 초상화를 그리고 상아에 세밀화를 그렸으며 쉼 없이 스케치북을 채우고 리토그래피(석판 인쇄)를 실험했다. 1796년에 새로 고안된 석판 인쇄술은 석판에 오일 크레용으로 직접 그림을 그림으로써 화가에게 크나큰 자율성을 보장해주었다. 고야는 이 기법을 사용해 4점으로 된 연작 『보르도의 황소들』을 제작했다(86/87쪽).

이러한 새로운 기술을 토대로, 80살 가까이 된 고야는 오랜 주제인 투우로 되돌아왔다. 투우는 고야의 생애 동안 스페인 왕에 의해 금지와 해금이 반복되었다. 소의 번식과 국가적 이미지에 해가 된다는 것이 금지의 이유였고, 스페인 사람들을 결집시켜야 할 때(예를 들면 프랑스에 대항한다든지) 금지가 풀렸다. 1812년 스페인 작가 레온데 아로할은 투우의 '발명'을 아테네 비극의 창안과 비교했다. 그리스인들은 공포와 열정이 담긴 영혼을 깨끗이 하기 위해 비극을 창조했는데 투우도 같은 영향을 끼쳤다.

78세의 자화상
Self-portrait Aged 78, 1824년
펜과 갈색 잉크, 7×8.1cm
마드리드, 프라도 미술관

78세의 나이에 고야는 프랑스로 이주했다. 파리에서 수개월을 보낸 후, 그는 레오카디아 루이스, 아이들과 함께 보르도에 정착했다.

82쪽 그림
황소에게 잡힌 투우사
Picador Caught by the Bull, 1793년
양철에 유채, 43×32cm
런던, 영국 철도연금 신탁관리소

일생 투우에 빠져 있었던 고야는 초기 태피스트리 밑그림에 어린 황소와 함께 있는 자신을 그리기도 했다(9쪽). 1793년 투우용 황소를 그린 작은 사이즈의 작품 8점을 왕립 아카데미에 제출했다.

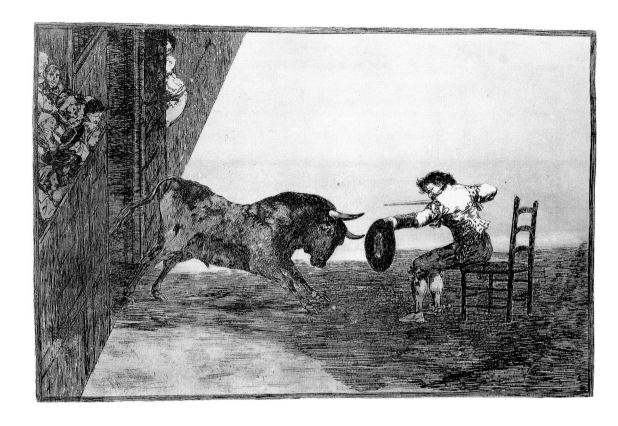

**사라고사 경기장의 용감한 마르틴초
(타우로마키아 18)**
**The Bravery of Martincho in the Ring of Sara-
gossa** (Tauromaquia 18), 1815~1816년
에칭과 애쿼틴트, 24.5×35.5cm

『전쟁의 참화』를 작업하는 동안 고야는 33점의 동
판화를 제작해 '타우로마키아(투우의 기술)'라는
제목으로 판매하려 했다. 유명한 투우사는 발이
묶인 채 의자에 앉아 황소에게 치명상을 입힐 준
비를 한다. 극도로 긴장된 순간, 고야는 전통적인
원근법을 버림으로써 더욱 실감나게 만들었다.

85쪽 그림
마리아노 고야의 초상
Portrait of Mariano Goya, 1815년
캔버스에 유화, 59×47cm
마드리드, 두케 데 알부케르케 컬렉션

고야는 손자 마리아노를 특별히 좋아했고. 다양한
상황의 초상화를 그렸다. 그는 '검은 그림' 연작이
그려진 '귀머거리의 집'을 손자에게 주었다.

그러나 경기장에서 비극은 한낱 무대에서만 일어난 게 아니라 현실에서 벌어졌다.

 정신분석가들은 두려움에 대한 애정, 실제 위험은 없는 두려움을 경험하려는 욕
구에 관해 이야기한다. 두려움에 대한 애정은 살아 있다는 느낌을 자극한다. 위협,
고문, 죽음을 그린 고야의 많은 작품들은 그에게 있어 창조적이며 중대한 힘으로서
의 역할을 하는 두려움에 대한 애정을 시사한다. 다른 한편 그의 열정적인 관심은 여
성에 있었다.

 고야는 일생 동안 투우의 매력에 사로잡혀 있었다. 일을 시작하던 무렵 그렸던 태
피스트리 밑그림 중에서 어린 황소와 함께 있는 자신을 묘사한 작품이 있다(9쪽).
1793년에 그는 왕립 미술 아카데미에 자신이 고른 주제들로 그린 작은 작품들을 세
트로 만들어 제출했을 때, 그중 8점이─경기장에 모이는 그림부터 죽은 소의 시체가
끌려 나가는 것까지─투우를 하도록 정해진 황소의 한살이에서 온 것이었다. 1815
년과 1816년에 『전쟁의 참화』를 제작하고 있을 당시, 투우의 예술이라는 의미를 가
진 '타우로마키아'라는 제목으로 33장의 동판화 연작을 제작한다. 그는 대량 판매를
원했지만, 익숙해 있는 단순한 구성과는 상당히 다른 것을 사람들에게 내놓았으므로
목표를 이루지 못했다.

 예를 들면, 발이 묶인 채 의자에 앉아, 황소에게 치명타를 입히려는 유명한 투우
사 마르틴초의 장면은 일반 규범과 매우 달랐다. 격려와 위험이 절정에 달하는 순간,
고야는 원근법을 포기하고 아래 경기장에 있는 투우사와 황소보다 관중들을 더 높은
시점으로부터 보는 것처럼 묘사했다. 그는 경기장의 층을 두 개의 면으로 줄였다. 뒤
쪽 밝은 면은 수직의 벽이 서 있는 것처럼 보여서 시각적으로 논리적인 해석을 거부

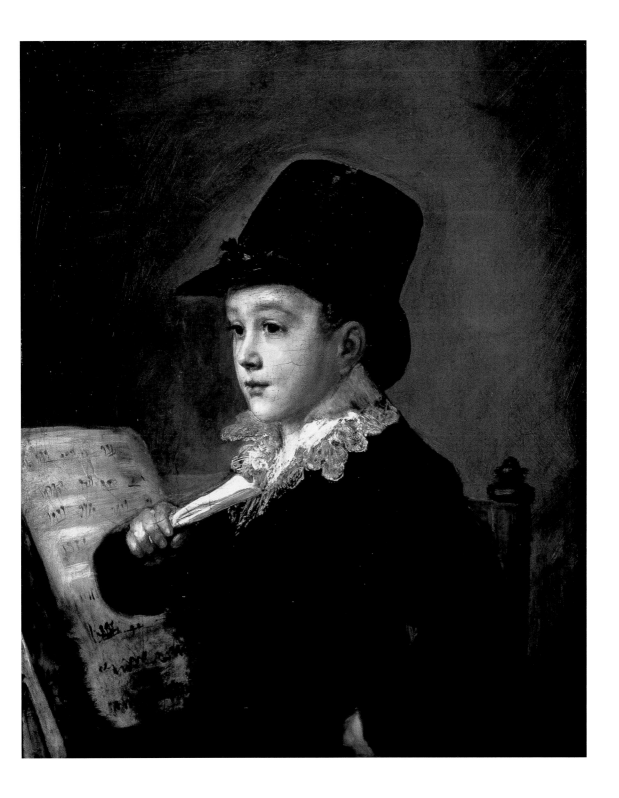

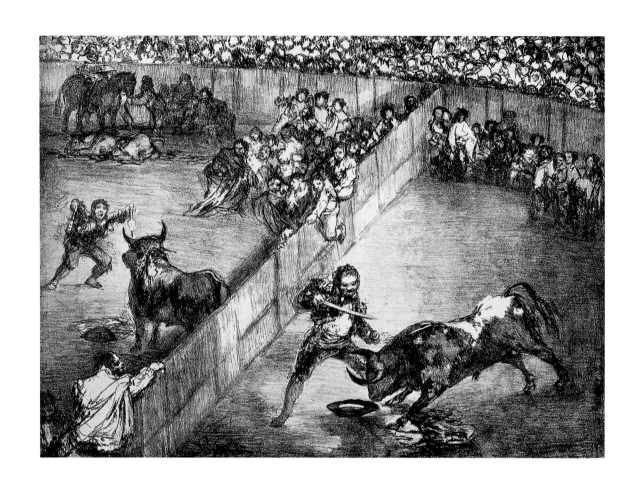

분리된 경기장(보르도의 황소들)
The Divided Arena (The Bulls of Bordeaux), 1825년
석판화, 30×42.5cm
마드리드, 국립 도서관

죽기 3년 전. 고야는 다시 투우를 주제로 삼았다.
새로운 석판화 기술을 이용하여 4점으로 된
「보르도의 황소들」 연작을 만들었다.

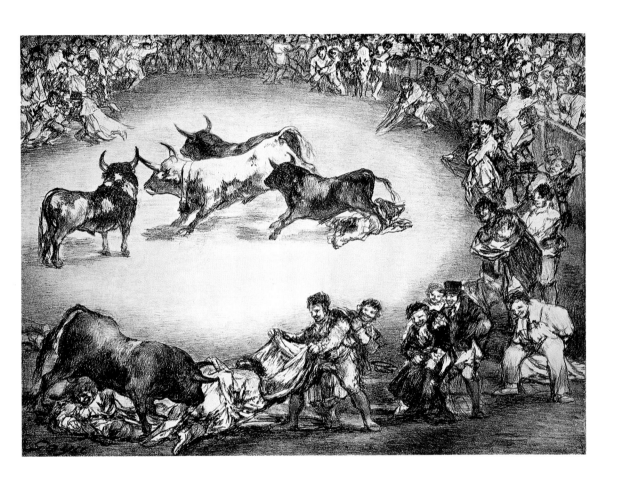

스페인의 오락거리(보르도의 황소들)
Spanish Entertainment (The Bulls of Bordeaux),
1825년
석판화, 30×41cm
마드리드, 국립 도서관

『타우로마키아』 연작과는 달리, 고야는
초기 그림처럼 경기장 안의 사건에서 한 발짝 물러난다.
그의 관심은 이제 죽음과의 사투가 아니라, 대중적인 오락
거리로서의 투우다. 망명한 예술가는 스페인에서의
삶을 추억하며 영감을 얻은 것 같다.

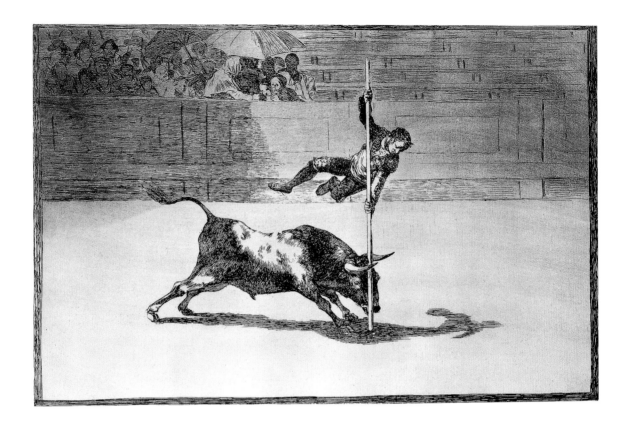

마드리드 경기장에서 후아니토 아피냐니의
민첩성과 대담성(타우로마키아 20)
The Speed and Daring of Juanito Apiñani in the
Ring of Madrid (Tauromaquia 20), 1815~1816년
에칭과 애쿼틴트, 24.5×35.5cm

『타우로마키아』 연작에서는 경기장과 관중의 모습을 거의 없애고 황소와 인간의 싸움에만 전적으로 집중한다.

한다. 관중석은 쐐기 모양으로 축약되었다. 이것이 없다고 가정할 경우, 이 어두운 요소들이 이미지에 활기를 준 것임이 분명해진다. 이는 투우의 시각적인 기록이 아닌 새로운 구성 방식의 해결책이었다.

1801년 마드리드의 투우 도중 발생한 참화를 고야 방식으로 그린 작품은 미술의 법칙들을 위반했다(89쪽). 황소는 경기장과 관중석을 가르는 나무 벽을 뛰어넘어, 시장을 죽이고 수많은 관중들에게 부상을 입혔다. 고야가 이 불행한 사건을 목격하고, 그림으로 옮긴 때는 이미 15년이 흐른 뒤였다. 사건의 긴박성과 직접성이 넘침에도, 전체적 구성은 인위적이다. 왼쪽의 관중석은 비어 있고, 오른쪽으로 움직임이 집중되어 있다. 많은 관중들이 오른쪽에서 왼쪽으로 뛰어들고 있다. 고야는 시각적 관습을 무시하며 이전에는 아무도 시도한 적이 없는 방식으로 정적인 조화로움을 역동성으로 변화시킨다. 힘이 넘치는 황소는 뿔에 시장을 꽂은 채 구성 가장자리에 얼어붙은 듯 서 있다. 고야는 도망치고 공포에 질린 관중들 위로 움직임 없는 동물을 세움으로써, 도의상 하나의 기념비를 세운다.

동판화 연작 『타우로마키아』에서 고야는 황소와 투우사를 전경에 담았지만, 『보르도의 황소들』에서는 거리를 두었다. 두려움에 대한 애정을 만족시킬 필요는 사라졌다. 그는 이제 군중 사이에 앉거나 서서 위험보다는 즐거움에 초점을 맞추고 사람들을 향해 가졌던 이전의 회의주의를 잊는다. 그는 홀로 웃기도 하고 젊음으로 가득 찬 듯 그네 타고 춤추는 노인들을 보고 웃기도 한다(90쪽).

고야가 말년에 그린 사랑스러운 작품들 중에서 신비롭게 인물을 표현한 〈보르도의 우유 파는 여인〉이 있다(91쪽). 모가 나지 않은 윤곽으로 그려진 그녀의 몸은 다정함

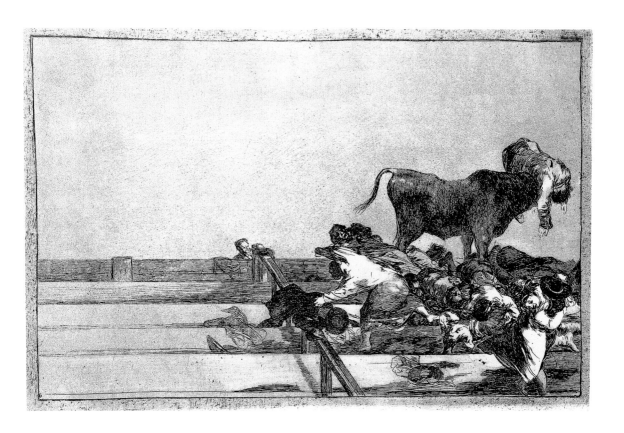

과 헌신을 암시하고, 인물의 크기는 기념비적인 효과를 나타냈다. 이 여인은 속세의 마리아인가? 고야는 파란색을 사용하여 성모와의 연관성을 강조했다. 중세 시대 이후로 화가는 전통적으로 성모 마리아에게 파란색의 의복을 입혔으며, 고야는 그녀를 사라고사에서 초기에 그린 교회 벽화 방식으로 묘사했다. 파란색은 긍정적인 아우라를 발한다. 오랜 동안 고야의 색채에서 파란색이 빠져 있었던 것이 당연하다. 이제, 말년에 와서야 그것으로 회귀했다. 고야는 1828년 4월 16일, 망명한 애국자로서 82세의 나이로 사망한다. 그의 작품이 유럽에 영향력을 끼치는 데 수십 년이 걸리게 된다. 그는 아름다움에 대한 관습적인 생각에 의문을 제기하고, 새로운 기준을 수립했다. 또한 인간의 가장 어두운 두려움과 야수적인 충동을 눈으로 보이게 했다. 당시 어떤 화가와도 달리, 고야는 인간에 대한 우리의 이미지를 넓혔다. 19세기의 낭만주의는 처음으로 이를 감지했고, 20세기의 잔혹한 전쟁은 그의 인간에 대한 시각을 공포스럽게 확인시켰다.

마드리드 경기장 관중석에서 일어난 불행한 사건 (타우로마키아 21)
Unfortunate Events in the Front Seats of the Ring of Madrid (Tauromaquia 21),
1815~1816년
에칭과 애쿼틴트, 24.5×35.5cm

황소는 방벽을 뛰어넘어 많은 관중들을 죽이고 부상 입혔다. 고야는 구성적 조화를 위한 규칙을 위반하고 작품의 왼쪽 절반 정도를 비웠다. 많은 관중들은 오른쪽에서 왼쪽으로 몸을 던진다. 고야는 정적인 균형에서 역동적인 균형을 발전시켰다.

그네 타는 노인(앨범 H)
Old Man on a Swing (Album H), 1824~1828년
검은 분필, 19×15.1cm
뉴욕, 미국 히스패닉 소사이어티

고야의 마지막 스케치북에는 어린애처럼
행동하는 노인을 조롱하고 있다. 그는 종종
아이러니한 거리를 두고 자신을 보았다.

캐스터네츠를 들고 춤추는 유령(앨범 H)
Phantom Dancing with Castanets (Album H),
1824~1828년
검은 분필, 18.9×13.9cm
마드리드, 프라도 미술관

유령은 잠옷을 입고 들썩거리며
춤을 추는 노인이다.

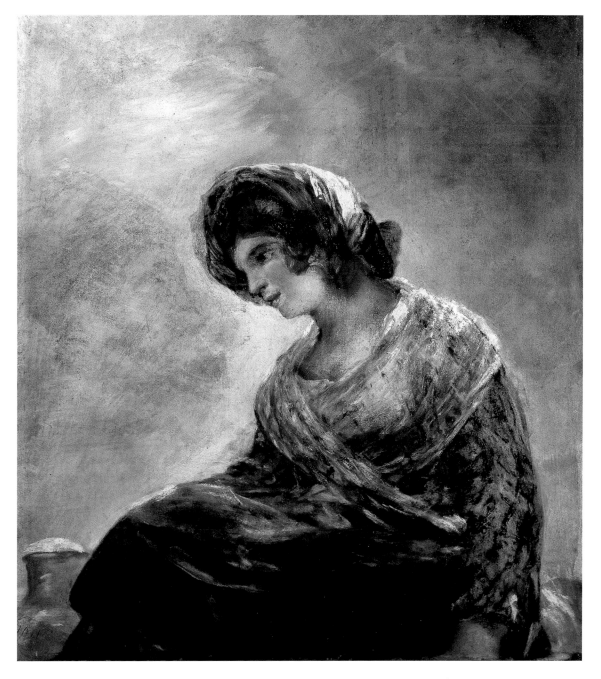

보르도의 우유 파는 여인
The Milkmaid of Bordeaux, 1825~1827년
캔버스에 유화, 74×68cm
마드리드, 프라도 미술관

고야의 마지막 여성 인물 중 하나이다.
푸른색은 중세 시대 이래로 미술에서 성모 마리아의 망토 색이었다.
고야는 푸른색이 긍정적인 기운을 퍼뜨린다고 생각하여 드물게 사용했다.

생애

알바 공작부인
The Duchess of Alba, 1795년
캔버스에 유화, 194×130cm
마드리드, 알바 공작부인 컬렉션

맨 아래
호세파 바예우
Josefa Bayeu, 1805년
검은 분필, 11.1×8.1cm
마드리드, 마르케스 데 카사 토레스 컬렉션

아래
산이시드로의 은거지
The Hermitage of St Isidore, 1788년
캔버스에 유화 스케치, 42×44cm
마드리드, 프라도 미술관

1746 프란시스코 고야가 사라고사 부근 푸엔데토도스에서 태어나다. 사라고사에서 어린 시절을 보내며 처음 그림을 배우기 시작하다. 1760년대에 마드리드에 있는 산페르난도 왕립 미술 아카데미에서 주최한 대회에 2회 참가하였으나 입상하지 못하다.

1770 이탈리아로 여행하다. 파르마 아카데미 경연에서 특별상을 받다.

1771 사라고사로 돌아오다. 교회에서 처음으로 작품 의뢰를 받다.

1773 성공한 화가 프란시스코 바예우의 여동생인 호세파 바예우와 결혼하다. 사라

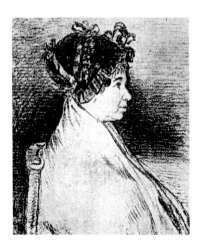

고사에서 아울라 데이 수도원의 프레스코를 작업하다.

1774 산타바르바라 왕립 태피스트리 제작소에서 태피스트리 밑그림 디자인을 의뢰받고, 마드리드로 떠나다.

1775 대중적이고 소박한 놀이 장면을 묘사한 태피스트리 밑그림 연작을 제작하다 (17년간 62개를 만들다). 왕실을 위한 태피스트리를 디자인하고 이에 미래의 왕인 카를로스 4세와 왕비 마리아 루이사의 마음에 들다. 고야의 직업적, 사회적 상승이 시작되다.

1780 만장일치로 산페르난도 왕립 아카데미의 일원으로 선출되다.

1783 재상인 플로리다블랑카 백작이 고야에게 자기 초상화를 의뢰하다. 부르봉 왕조와 오수나 공작, 공작부인과 같은 귀족 계층을 그리다. 초상화 제작자로서 인기를 얻다.

1784 유일하게 고야보다 오래 산 아들 프란시스코 하비에르가 태어나다.

1786 1만 5000레알의 연봉과 함께 왕의 화가로 임명되다.

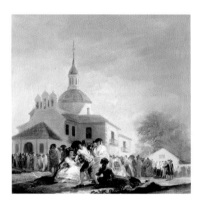

1788 카를로스 3세가 죽은 뒤, 카를로스 4세가 스페인의 왕으로 임명되다.

1789 궁정화가가 되다. 자유, 평등, 박애를 주창하는 프랑스 혁명이 발발하고 귀족 사회가 폐지되다.

1792 마지막으로 태피스트리 밑그림을 그리다. 안달루시아를 방문하고 중병을 앓은 후 청력을 잃다. 프랑스는 공화국임을 선언하고, 마드리드에서는 여왕의 총애를 받던 마누엘 고도이가 국무총리로 임명되다.

1793 마드리드로 돌아와 다시 작업을 시작하다. 파리에서 루이 16세와 마리 앙투아네트가 처형되다. 프랑스는 스페인과의 전쟁을 선포하다.

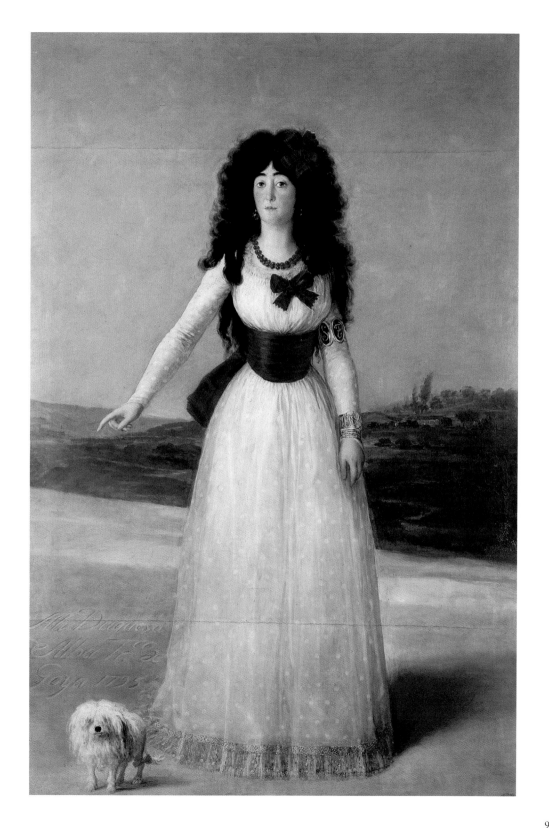

마을의 투우
Bullfight in a Village, 1812년경~1819년
패널, 45×72cm
마드리드, 산페르난도 왕립 미술 아카데미 미술관

아래
**기술 규칙에 따라 모리스코 가술은 처음 창으로
황소와 싸우다 (타우로마키아 5)**
**The Morisco Gazul is the First to Fight Bulls
with a Lance, according to the Rules of Art**
(Tauromaquia 5), 1815~1816년
에칭과 애쿼틴트, 25×35cm

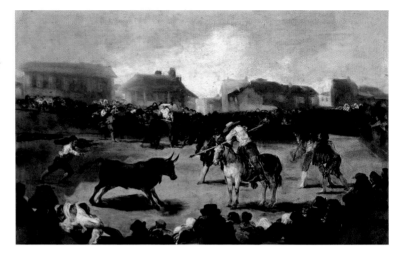

1795 왕립 아카데미의 감독으로 임명되다. 알바 공작부인과 다음 해에 죽은 공작의 초상화를 그리다. 고도이가 프랑스와 불명예스러운 평화를 이루다. 나폴레옹 보나파르트는 프랑스 군대의 사령관이 되다.

1796~1797 안달루시아를 방문해 미망인이 된 알바 공작부인과 그녀의 시골 사유지에서 수개월을 보낸다. 검은색으로 그녀의 초상화를 그리고 스케치들로 산루카르 앨범을 채우다. 『카프리초스』 작업을 시작하다. 스페인은 영국에 대항해 프랑스와 동맹을 맺다.

1798 호베야노스 수상의 초상화와 산안토니오 데 라 플로리다 교회의 벽화를 그리다.

1799 80점의 동판화로 구성된 『로스 카프리초스』를 발행하다. 수석 궁정화가로 임명되고 5만 레알의 연봉을 받다. 프랑스에서 나폴레옹이 권력을 장악하다.

1800 많은 예비 작업 끝에 단체 초상화인 〈카를로스 4세와 가족들〉을 그리다.

1802 알바 공작부인이 갑작스럽고 불가사의한 죽음을 맞다.

1804 나폴레옹이 프랑스 황제가 되다.

1806 손자인 마리아노가 태어나다.

1807 스페인이 중립국임에도 불구하고 프랑스 군대가 침입한다.

1808 고도이는 몰락하고 카를로스 4세는 퇴위하다. 왕위 계승자 페르난도 7세는 국외로 추방되다. 5월 2일 마드리드에서 프랑스에 대항한 시민 봉기가 잔인하게 진압되다. 스페인 내전이 시작되고 5년간 지속되다.

1810 에칭 작품인 『전쟁의 참화』 연작을 시작하다. 나폴레옹이 스페인 왕위에 올린 조제프 보나파르트의 초상화를 그리다.

1812 부인 호세파가 죽고 아들 하비에르와 함께 그의 재산 목록과 물건을 정리하다. 1년 후 레오카디아 웨이스와 그녀의 두 아이들과 함께 살다.

1814 페르난도 7세는 나폴레옹의 패배와 실각으로 스페인에 돌아오다. 전제주의자의 탄압과 진보주의자에 대한 박해가 이어지다. 역사화 〈1808년 5월 2일〉과 〈1808년 5월 3일〉을 완성하다. 직위와

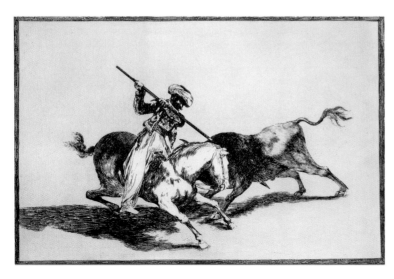

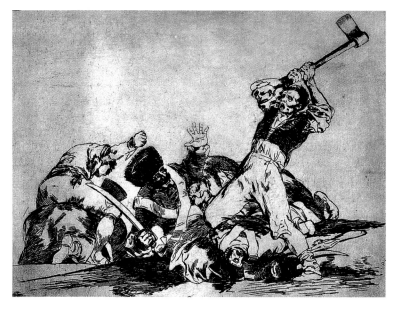

급여를 유지하나, 고도이의 소장품 중 일부인 〈옷을 벗은 마하〉와 〈옷을 입은 마하〉의 외설 혐의로 종교재판을 받다. 두 작품 모두 압수당하다.

1816 33점의 애쿼틴트 연작인 『타우로마키아』(투우의 기술)를 발행하다.

1819 '귀머거리 집'으로 알려진 별장을 6만 레알에 구입하다. 심각한 병에 걸리다.

1820~1823 '검은 그림'으로 불리는 작품으로 두 방의 벽을 장식하다. 드로잉과 에칭 작업을 하다. 스페인 개혁가들은 왕에게 자유 헌법을 받아들일 것을 강요하지만, 프랑스의 도움으로 패하고 박해당하다. 고야는 진압책에 공포를 느끼고 자신의 집을 손자인 마리아노에게 넘기다.

1824 고야는 숨으려 하나, 사면을 받아 프랑스로 떠나 쉴 수 있는 왕실의 허가를 받다. 레오카디아 웨이스와 망명을 떠나 처음 파리를 방문하고 진보 성향의 스페인 친구들이 많이 사는 보르도에 정착하다.

1825 석판화로 『보르도의 황소들』을 제작하다.

1826 궁정화가 퇴직을 요청하기 위해 잠시 마드리드로 돌아오다. 왕은 자비롭게 그에게 5만 레알의 연례 연금을 지급하다.

1827 마드리드를 두 번째 방문하다. 프랑스로 돌아가 〈보르도의 우유 파는 여인〉을 그리다.

1828 4월 16일 보르도에서 생을 마감하다. 1901년 그의 유해는 마드리드로 보내지고 1929년 산안토니오 데 라 플로리다 예배당의 1798년에 그린 벽화들 아래에 안치되다.

참고 문헌

Chastenet, Jacques: *La vie quotidienne en Es-pagne au temps de Goya*. Paris 1966

Feuchtwanger, Lion: *This is the Hour. A novel about Goya*. New Haven 1951

Gassier, Pierre and Juliet Wilson: *Francisco Goya, The Life and Complete Work of Francisco Goya*. New York and London 1971

Goya, Francisco de: *Cartas a Martin Zapater*. Madrid 1982

Gudiol, José: *Goya*. 4 vols. New York 1971

Held, Jutta: *Goya*. Reinbek 1980

Hofmann, Werner: *Goya – Das Zeitalter der Revolutionen*. Hamburg/Munich 1980

Klingender, F. D: *Goya in the Democratic Trad-ition*. London 1948

Licht, Fred: *Goya*. New York and London 2001

Matilla, Jose Manuel and Jose Miguel Medrano: *El Libro de la Tauromaquia de Francisco de Goya*. Museo Nacional del Prado, Madrid 2001

Museo del Prado, Madrid: *Goya y la Imagen de la Mujer* (exhibition catalogue). Madrid 2002

Nordström, Folke: *Goya, Saturn and Melancholy*. Stockholm 1962

Pérez Sánchez, Alfonso and Julián Gállego: *Goya, The Complete Etchings and Lithographs*, Munich and New York 1995

Pérez Sánchez, Alfonso and Eleanor Sayre: *Goya and the Spirit of Enlightenment* (exhibition cata-logue). Boston 1989

Tomlinson, Janis: *Francisco Goya: The Tapestry Cartoons and Early Career at the Court of Ma-drid*. New York 1989

Tomlinson, Janis: *Goya in the Twilight of Enlightenment*. New Haven and London 1992

Tomlinson, Janis (ed.): *Goya, Images of Women* (exhibition catalogue). National Gallery of Art, Washington D. C. 2002

Williams, Gwyn: *Goya and the Impossible Revolution*. New York 1976

도판 출처